世界名畫家全集 何政廣主編

凱斯哈林 Keith Haring

李家祺●撰文

藝術家出版社

世界名畫家全集

新普普藝術家

凱斯哈林
Keith Haring

何政廣●主編
李家祺●撰文

藝術家出版社

目 錄

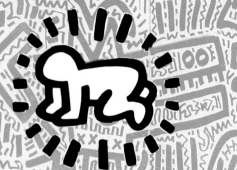

前　言

　　在二十世紀八十年代，有一位年輕畫家有如神話似的從紐約地下鐵月台廣告看板上塗鴉，延伸到街頭牆上作畫，又從街道上大搖大擺走進有水準的畫廊，在東尼畫廊和李奧‧卡斯杜里畫廊開盛大個展，一舉成名。這位從街頭一躍而為布爾喬亞式畫家的英雄人物就是凱斯‧哈林（Keith Haring 1958~1990），他是藝術界的「旁客」和街頭童黨，他的牆上塗鴉，成為八十年代紐約城市風景，也變為當代文化的一種標誌，而「政治上正確」的概念，又將塗鴉提升為後現代的前衛，哈林就此成為藝術菁英，今日已被譽為新普普藝術家。

　　凱斯‧哈林1958年出生於美國賓夕法尼亞州的小鎮雷定，祖先來自德國的移民。哈林從小喜歡卡通漫畫，十八歲高中畢業後父母送他到匹茲堡學習商業美術，半年他即退學到舊金山，一年後又回到匹茲堡，在匹茲堡藝術中心找到一份工作，並在這個中心舉行生平首次個展，當時他是畫大幅的抽象繪畫。1978年哈林二十歲時移居紐約，進入二十三街的紐約視覺藝術學校就讀，選了繪畫、雕刻、表演與媒體課程，此時他即開始用線條畫嬰兒、小狗、海豚、飛碟和金字塔。1980年二十二歲時離開紐約視覺藝術學校，開始在地下鐵和紐約街頭塗鴉做畫，持續五年，常以紅、黑、綠三色作畫，設計紐約中央公園反核大會海報，參加東尼畫廊年展，與普普大師安迪‧沃荷交往合作瑪丹娜新歌廣告，在紐約和東京開設「普普商店」，1985年同時在東尼畫廊、李奧‧卡斯杜里畫廊個展，並赴法國波爾多美術館、荷蘭阿姆斯特丹市立美術館盛大展出，因此聲名鶴起，被視為當代的藝術名星，引起世界的關注。

　　凱斯‧哈林的塗鴉，在街頭上的壁書，有點像克利、有點像電腦繪圖，還有點像密碼圖像的「哈林式作品」，贏得全世界的瞻仰。哈林身上穿著他自己設計的從領口鈕扣到手上的Swatches手錶，在八十年代都出現在市面上成暢銷商品，就連他簽名式的圖案－吠叫的狗、發光的嬰兒，也在世界上流行起來。哈林創造了廣大的觀眾，整個城市變成他的畫布，他的創作是法國文化學者馬柔名言「沒有牆面的美術館」之活的見證。

　　哈林的繪畫，受到他所成長時代的高科技和電視卡通世界的強烈影響，他的畫也具有中國書法式的書寫特性，粗線條的書寫過程，一氣呵成的自然流露心靈狀態。亦有評論家認為他的地鐵塗鴉或是大型鋼版組合人形雕刻，充滿遠古神祕儀式和未來太空幻想的象徵圖像，具有一種簡明的可識別性，每一圖形都生發出一種不可名狀的能量和訊息，使他的作品充滿心靈的神祕符號與人類命運的暗喻。

　　凱斯‧哈林作畫通常不打草稿，物象從腦中透過手直接傳達到紙上。他自述：「我想我天生就是一個藝術家，我有責任為此而活。我已經根據這點經歷我的生活，想找出責任是什麼？我將盡我所能多畫，為更多人而畫，天長地久畫下去，繪畫從史前到現在就是同一件事，是通過神奇的魔術，將人與世界合而為一。」凱斯哈林在1990年2月16日因愛滋病在紐約淬逝，年僅三十二歲，正當他的藝術生涯走向輝煌的時候，他卻離開這個世界，生命太短暫了，十年作畫生涯，留下許多等待我們去破解的謎。

何政廣

二〇〇八年十一月於藝術家雜誌

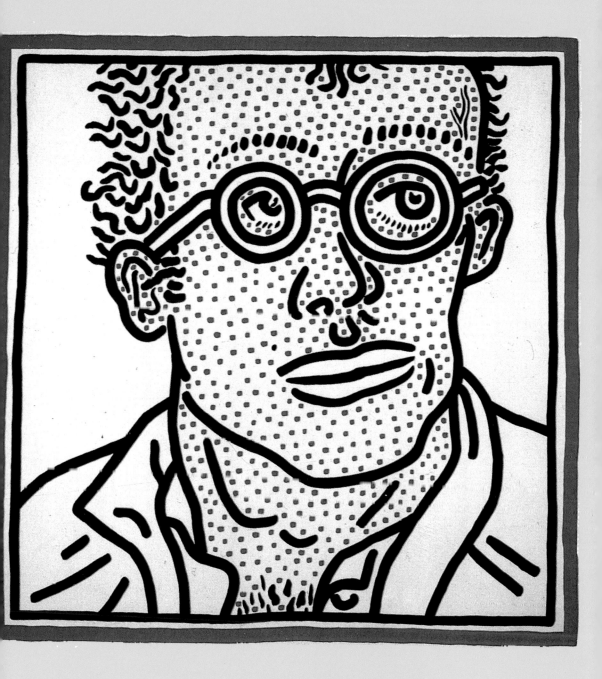

新普普主義藝術家
凱斯‧哈林的生涯與藝術

　　凱斯‧哈林是一位受到爭議的畫家，他從街頭塗鴉畫家走進藝術殿堂。哈林的藝術作品在他去世後已受到高度肯定，雖然，傳統的美國大美術館仍未收藏他的畫，歐洲的美術館卻認為他是傑出的藝術家，生前死後，展覽不斷。近年來，這位在當代美術史上被肯定為新普普主義的藝術家，在今日動漫繪畫流行的風潮下，他和巴斯奇亞的繪畫一樣，成為藝術市場的寵兒，作品價格高漲，許多作品被作為都市的公共藝術，受到大眾的喜愛。

　　哈林擁有很多頭銜：

　　(1)卡通畫家：他的繪畫內容多為卡通式的人物。

　　(2)圖案畫家：他把幾種圖案重複不停的畫。

　　(3)兒童畫家：內容與構圖相當純真，兒童都能接受，造形討兒童喜歡。

　　(4)年輕畫家：廿歲出道，卅一歲去世，是全美出名藝術家中最年輕的畫家。

　　(5)男性畫家：他是同性戀者，畫中極少出現女性。

　　(6)三色畫家：早期作品只用三種顏色，後期雖然增加色彩，仍多為基本原色。

　　為什麼他會受到爭議？因為哈林的畫法與傳統的不一樣：平面、直線、直接、簡單。而畫的內容多為嬰兒、小狗、太空人、

凱斯‧哈林
自畫像
1985年　壓克力畫布
13×13cm
（前頁圖）

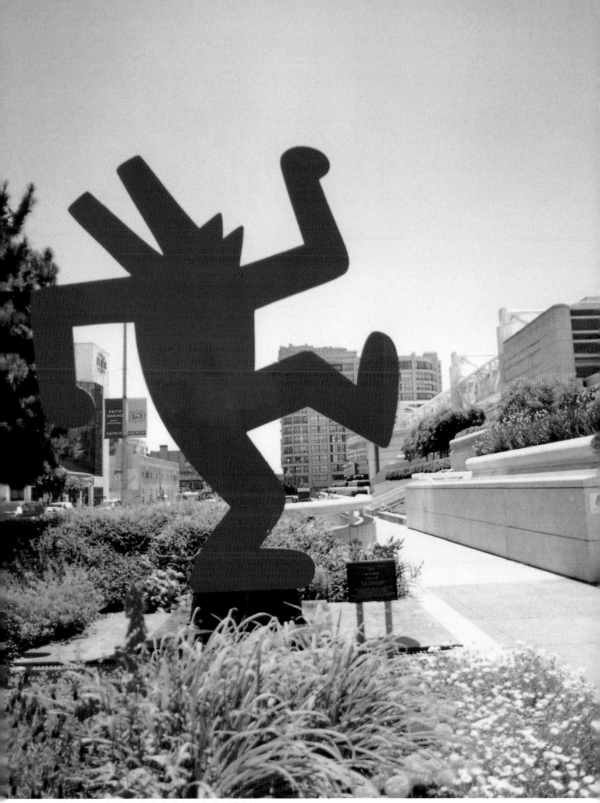

凱斯・哈林1985年的公共藝術作品　**紅狗**　雕刻

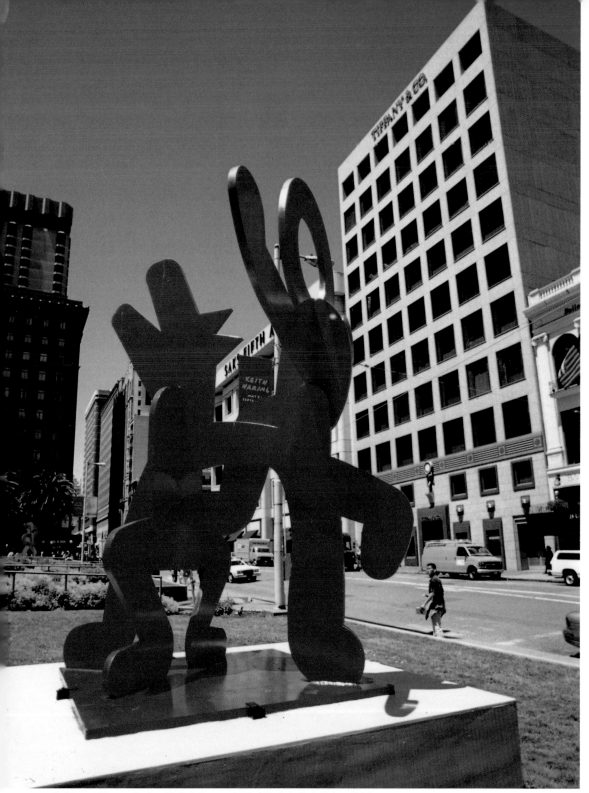

凱斯・哈林1986年的公共藝術作品　**無題（狗身上的人物）**　雕刻

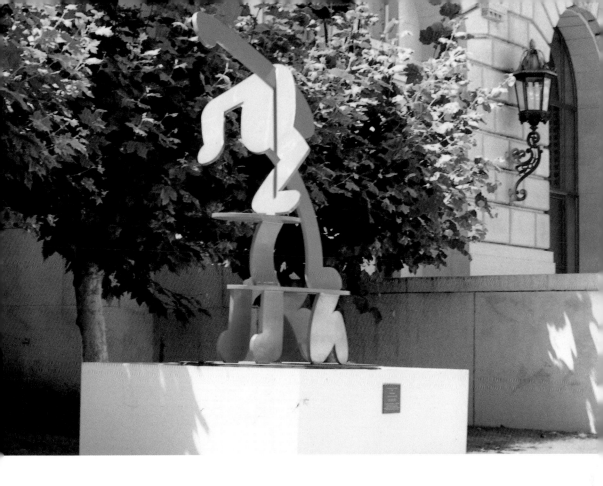

凱斯‧哈林1987年的公共藝術作品 **茱利亞**

太空艙、飛碟、通訊控制器、不明飛行物、海豚、金字塔、電視和圖形（同一圖形，不同方向），男性生殖器或影射同性戀等等。

　　哈林是街頭塗鴉畫家出身，他隨處都畫，包括在電線桿、水泥柱、廣告牌、公共指示牌，這是指地面上，他也是地下鐵塗鴉藝術家，專門在廣告牌上作畫。

　　他用的畫筆種類繁多：鉛筆、粉筆、簽字筆、沾墨水筆、鋼筆、毛氈尖筆、噴罐漆、刷子都用。而能畫的地方不計其數，傳統畫家多用畫紙或畫布，哈林更包括了更多可用的材料，像是沙雕、車身、輪子、木頭、皮革、娃娃床、購物袋、鞋面、人體（任何部位）、滑板、手錶、汗衫、扇子、屏風、帆船帆布、氫汽球、任何牆壁、紙張（牛皮紙、壁報紙、橡木紙）等等。

　　若以藝術作品產量來論，相當驚人。以壁畫總面積、年代單位計，將是全球第一，內容簡單、構圖單純、類似卡通。

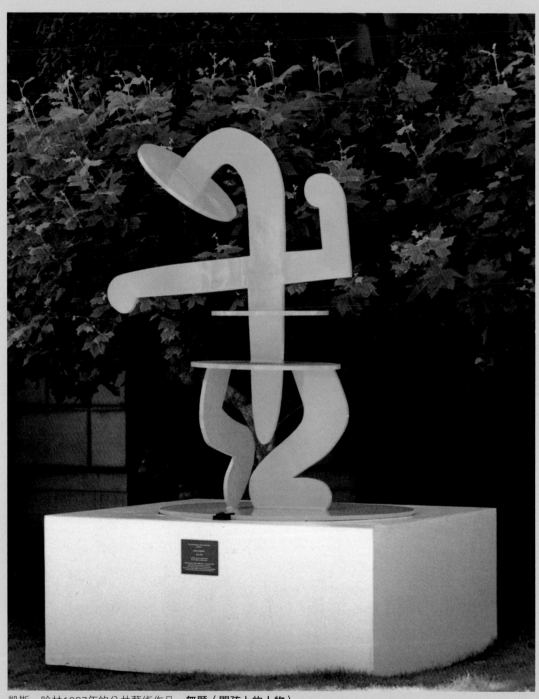

凱斯‧哈林1987年的公共藝術作品　無題（嬰孩上的人物）

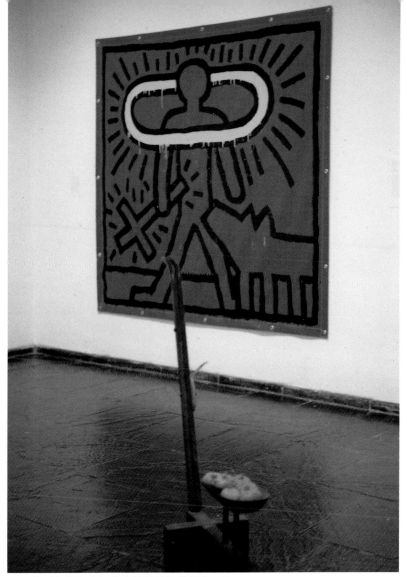

1982年〈**無題**〉在紐約惠特尼美術館展出一景

　　哈林年輕力壯，精力無窮，作畫效率極高，對藝術作品不計酬勞，愛好大眾，願為人類服務。不論尺寸大小與內容，他的藝術作品沒有草稿，也沒有底稿，直接就畫，瞬間完成，畫完立即停筆，絕不再作修改。

　　哈林早期到處亂畫，被警察逮到，罪名是「破壞市容」，或是「妨害整潔」。而有時候內容包括色情與暴力，所以也是「散播毒素」。有人認為他的畫「沒有意境，格調不高」，通常「畫

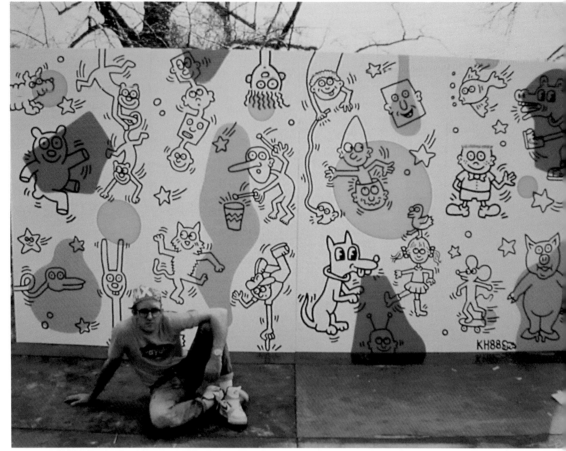

哈林為復活節慶典設計的壁畫　1988年

中圖形，一成不變」，或者說他是「四肢發達，頭腦簡單」。

　　雖然兒童喜歡他的畫，有些內容得特別小心，多為「不雅不潔」，就是上網查他資料，也都聲明，兒童有專用的網址。不過很特別的是，找到一張岳飛「還我河山」的書法，哈林想仿效中國書法的筆法，可惜未成。

　　哈林的繪畫作品受人歡迎，確是事實，不論日本、西歐、還是美國，他的雕塑範圍很廣，有紙糊、木器、皮革、鋁合金、鐵器、陶瓷、纖維玻璃，這一部分大家公認，相當不錯。

　　尤其是海報，從一九八二至一九九〇年，哈林共設計了

哈林在紐約地下鐵廣告牌上所貼的「岳飛書法」，左邊是他想仿中國書法的字跡。

八十五張，內容可分四大類，一是他自己畫展的預告，一是贊助的文化活動，一是他所關心的社會問題，一是各項商業廣告。海報部分可以安心的欣賞。

他從一九七七年四月廿九日開始寫日記，一直到一九八九年的九月廿二日，並不是每天寫，也不是每年寫，有空才寫，有事才記，因而很多是在飛機上或是旅館內完成。常有小插圖，相當可愛，有一張畫的是〈龍〉。

不過，若以傳統畫家評論凱斯·哈林，似乎忘記了一點，他的主修是「視覺藝術」，也包括表演藝術。難怪他應付群眾，對待媒體都是相當受歡迎的。

他絕對是出色的藝術家。現代藝術評論家已將哈林列入新普普主義藝術家的行列。

寂寞的少年

一九五八年五月四日，下午十二點四十一分，凱斯·哈林出生於美國賓州的雷定（Reading）社區綜合醫院，重量是7磅15盎司，20.5吋長。十二月廿八日正式受洗，他的全名是凱斯·亞倫·哈林（Keith Allen Haring）。

當凱斯·哈林出生時，父親亞倫正在日本，服役美國海軍。十個月後，回到加州，住了十六個月，第二個孩子出生，他們回到賓州老家，哈林已經三歲。

亞倫於一九六〇年找到工作，在「西方電氣」（Western Electric）公司上班，也就是以後最有名的AT&T。

父母原是高中的同班同學。當凱斯·哈林到了三、四歲時，長得乖巧、漂亮，每個人都喜歡這個男孩，總想逗他說話。

亞倫很會畫卡通，而哈林坐在小孩的高腳椅上時，飯後會在小桌上用蠟筆亂塗。亞倫開始教他畫線，練習畫圈，父子兩人常常做這種遊戲。母親要準備很多紙筆，因為孩子畫不停，到處作

畫，並且警告他絕不能在牆上畫畫。

亞倫畫恐龍，可是哈林最喜歡畫狗。他爸爸愛好藝術，高中時曾經是畢業紀念冊的主編，買了全套的油畫材料在家練習。

母親高中畢業後，想當老師，所以進了當地的大學，可是婚後就輟學了。大妹與哈林差約兩歲，二妹差約四歲半，三妹與長兄差了十二歲。但是哈林很希望有一位兄弟。家裡樓上只有三個臥室。到了十三歲，他在樓下也有了屬於自己的房間，可以畫圖與聽音樂。從十歲開始戴了眼鏡。

由於哈林的父親公司改組，變成全美最大的電話公司AT&T，亞倫升為製造部門的主管。他沒有進大學，所有電氣方面的知識全靠自習，能安裝收音機。哈林到了十一歲，希望有好的音響，在父親的指導下竟然能拼裝成很好的留聲機與大喇叭的收音機。

當哈林七年級時，正是十二歲，在路上拿到宗教的宣傳單，回家後，畫了很多代表耶穌的符號和一些其他的象徵物像。這時候，他的學校成績卻從前面往下降，「我不想得前三名，只要在中間就行了。」

父母開始擔心，哈林參加童子軍，沒多久就退出了，又加入少棒組織，也是不能持久。常有怪異念頭。到了十五歲，竟然開始吸毒。父親希望他能在藝術方面發展，為他做了一個畫桌，讓他別在外面鬼混。

哈林從小受到母親嚴厲的管教。當三個妹妹出世後，似乎禁忌更多，總要左右兒子，甚而控制丈夫的行為。亞倫總覺得花在兒子身上的時間不夠，而三個女孩怎能和一個大哥哥談得來？他知道哈林是寂寞的！

母親希望兒子多在男孩方面的活動發展，可是哈林只喜歡藝術，而不去運動場。已經是十幾歲的人了，似乎在浪費青春，越想改變他，事情更糟！

從四歲開始，亞倫畫卡通，讓哈林認識了很多迪士尼的卡通人物。以後凡是漫畫，哈林都喜歡看，也開始搜集。周末看電視卡通，又到漫畫書店去買連環圖冊。到了四年級時，竟買一些青

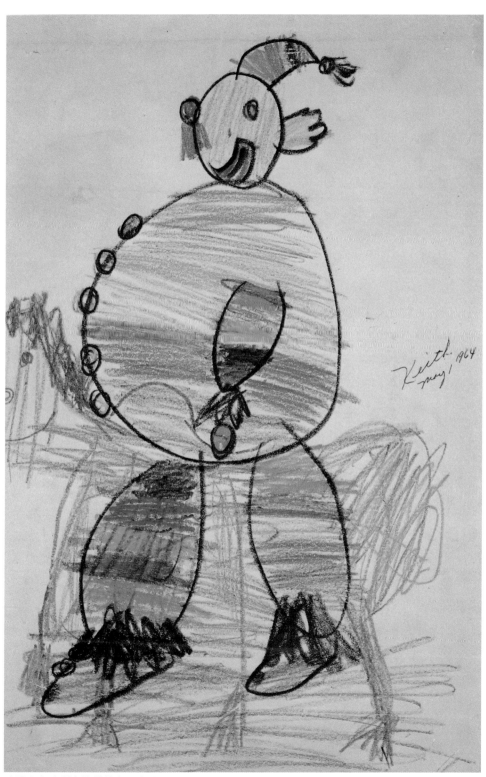

哈林六歲時所畫的蠟筆畫　小丑

少年的題材，讓父母感到驚訝，好在只是喜歡圖片，把它們剪貼儲存。目前有一張六歲時留下的蠟筆畫〈小丑〉，相當不錯。

圖見17頁

哈林的祖母住在四條街之外，在家裡不能做的事，在祖母那兒全部開放。尤其讀到很多書報雜誌，像是《生活雜誌》與《展望》雜誌，當時只有十歲，祖母是他的訊息中心。

兩個叔叔與祖母住在一起，他們搜集唱片，很多當時最流行的合唱團，有「披頭」，這是他母親最討厭的，曾經說過「坐船的時候，應該把披頭四傢伙沉掉」，嫌他們音樂太吵。

初中的時候，哈林什麼都畫，古怪精靈、搖滾樂團、警匪追逐、嬉皮人物。他以黑墨筆畫過長達15呎的連環圖，曾在學生藝廊展出而獲獎。

哈林的大妹與哈林在同一個學校上學，從小學、初中，一直到高中，他們只差兩歲，卻很難談得攏，因為妹妹受到保護，什麼也不知道，連「越南」都沒聽過，更別說其他世界的大事！而哈林樣樣都懂，常在畫中表現，大妹也受影響，開始畫，似乎從未受到長兄的注意。

二妹差四歲，更是疏遠，他們從未在一起做過一件事。可是她很喜歡哥哥的卡通畫，心目中非常敬佩而值得驕傲，尤其後來哈林成名後，更是崇拜。

奇怪的是與哈林差十二歲的小妹，倒是與哈林最接近。六歲的時候，握她的手教畫，兩人一起剪貼。九歲決定將來要做個圖書管理員，因為她看到祖母與哥哥那麼多讀物，需要好好保存這些知識。可是她後來在賓州大學學醫。

從小哈林不受鼓勵，花太多時間與兩個妹妹在一起，應該到外面去和男孩遊戲，所以兄妹頗生疏。哈林青少年時期的反抗行為，使得兩個妹妹視為外來人，認為他的壞行為不要影響她們。而年幼的小妹反成了真正的朋友。因為她太小，什麼都不懂。當哈林十四歲時，父母帶著四個小孩到照相館拍照留念。

哈林
無題
1979年
墨水壓克力畫紙
170.2×240.7cm
史蒂文羅賓收藏

18

中學開始專心學習繪畫

從小學開始，哈林每年都參加教會舉辦的夏令營，認識很多朋友。在十二歲那年，其中有一位輔導員，長得非常瀟灑，哈林在洗澡的時候看到他，終生懷念洗澡的滋味，覺得大伙光身子在一起洗澡，真是不可思議。

十四歲那年，在夏令營認識了一位淺色皮膚的黑人小孩，變成了最好的朋友，這是第一次覺得非比尋常，兩人幾乎分不開。

哈林的性向是喜歡跟男孩在　起，他有兩位朋友的父親都是摔角教練，在朋友家裡過夜，也是玩著摔角式的扭在一堆。有一天，他隨教練到大學去看練習，隨後大家都光身跳進學校的游泳池，乾淨的水，什麼都看得清清楚楚，給予哈林深刻的記憶，他對男性的身體非常有興趣。

初中時候的美術課，哈林只畫自己喜歡的東西，不管老師怎麼說，他仍然固執，不過，用筆繪的很多，又很好，所以始終得到「A」。哈林有豐富的想像力，喜歡線條，各式各樣的圖畫，令老師都驚奇。一九七六年高中畢業，正是當地建城二百週年紀念，舉辦藝術比賽，哈林畫了一張美國地圖，各州分別有特殊的代表物，面積是22×28英吋，結果得到首獎。老師們都知道，讓他自由的畫，就是對付的最好方法。一九八二年他已成名，當地的大學邀請演講，他的高中老師都來參加。

哈林一進高中，開始慢慢放棄卡通。他要做個畫家，嘗試抽象的事物，畫一些小的形狀，把這些合起來就是一件大物品。所有藝術的知識仍然是從祖母所訂的雜誌而來。

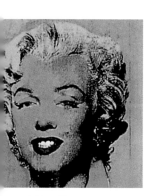

安迪沃荷
瑪麗蓮夢露 絹印油彩

有一次教會舉辦「首都郊遊」，他參觀華盛頓的美術館，第一次看到安迪沃荷（也是出生於賓州）的瑪麗蓮夢露的系列畫。回到學校後，從此專心於繪畫，研究繪畫。

好奇心與同伴的功力，哈林在高中抽大麻煙，當時十五歲的男孩，越來越嚴重，頭髮不剪，越留越長，愛好搖滾樂，這正是美國嬉皮盛行的時代，吸毒很普遍，歪風正吹向正在成長的青少

年們！

　　哈林利用送報機會，偷酒吧的瓶子帶回家喝，有時候被父母查覺。白天逃學，週末逃家，和一群小孩鬼混。父母只好請教會的牧師來勸導，毫無效果。哈林開始頂撞父母，他是什麼也不想聽。

　　一九七五年的夏天，哈林和朋友去紐澤西州海邊的「長海灘島」，這是他第一次真正的離家，也是一生難得的經驗。

　　哈林的夏日零工是洗盤子，住在海邊的宿舍裡，管吃管住，都是來自各地的高中與大專學生，尋找暑假的工作，賺點外快。

　　早上六點，坐在海邊的救生員的高椅上看日出，真像是在天堂，什麼也不要憂慮。反而有不少的繪畫作品，漸漸的他竟暗戀室友，一位長得很好看的男孩。

　　整個暑假學得如何與人相處，同時知道怎樣安排自己。高中最後一年，得到了駕駛執照。他也變得能了解自己。一九七六年高中畢業後，決定去藝術學校，當時他的長髮幾乎垂肩。

18歲的哈林長髮垂肩
1976年

匹茲堡藝術中心的個展

　　一九七六年九月，早上四點，父親開車送哈林到「專業藝術的長春藤學校」，位置在匹茲堡。學校並非頂尖，可是對哈林是個很好的學習環境，同時不論年齡，所有學科全部開放。

　　課程分兩大類，在商業藝術方面，包括繪圖設計、插畫、廣告畫與絹印。可是他想當一位真正的畫家，當讀完第二學期後，決定換個學校。

　　聖誕節，藝術學校放假，哈林回家在舊書攤，買了一九二〇年出版的《藝術精神》，為美國畫家羅勃·亨利（Robert Henri）所寫，這本書完全改變了他的一生，也是決定離開專業藝術學校的理由。

　　羅勃·亨利在紐約的「藝術學生聯盟」教書的時候，寫了這

本書，內容包括藝術創造的源流，和成為藝術家的概念，很多討論的問題，正是哈林所想和所問的東西。這本書變成了最好的閱讀手冊，也是他的聖經。

哈林和女朋友利用搭便車的辦法去訪問一些有藝術課程的大學，從東到西，一直到西雅圖和舊金山。一路上帶著整包自己設計的絹印汗衫，兩種圖案。只要沒錢了，就在街頭零售。又從洛杉磯回到匹茲堡，這時候已經是身無分文。

最後決定在匹茲堡大學附近租房子，同時在一家科技公司的餐廳當廚師的助理。一九七七年的十二月十三日，哈林為餐廳的整面牆做刷新的工作，將自己的作品畫上去，這可能是他生平的第一次展示會。

當「匹茲堡藝術中心」正在雇人的時候，哈林得到維護人員的職務，包括所有房舍的修埋。這個中心有一個美術館和芭蕾舞的課程。

他在中心選了蝕刻和石刻版畫兩門課。由於藝術中心屬於匹茲堡大學，因而他可以出入校區的任何場所，利用圖書館和到教室旁聽，這時正是一九七七年，哈林把這些石刻版畫印在紙上，並且是越做越大，花很多時間在圖書館查考資料。

開始對史都特・戴維斯（Stuart Dawis）的繪畫感興趣，一則他是羅勃·亨利的學生，一則欣賞他的抽象繪畫形態。由於這項因素，進而對其他現代抽象畫家開始注意，像是傑克森・帕洛克（Jackson Pollock），馬克・托貝（Mlark Totey）等等，仔細去分析作品，到底他們是誰？再想想我又是誰？

一九三七年似乎是一個新時潮，很多東西都在變，哈林也想要變，首先把長髮剪成小平頭，開始聽一些黑人音樂，因為整個中心的工人多為黑人。更重要的是卡內基學院的美術館舉行了阿爾辛斯基（Piere Alechinsky）的回顧展，共有二百件作品展出，還有錄影帶介紹他的工作情況。真是不敢相信，他的藝術正與哈林相近，這給予了年輕人莫大的鼓舞與自信。

已經記不清楚看了多少次，哈林買了展品目錄，讀彼爾的文

學，看錄影帶中的畫家，在地上畫超大型的畫布。這對他的確是最大的改變。

　　老闆非常欣賞進取的年輕人，讓地下室的大房間，供他創作繪畫，同時介紹給中心主任奧黛莉（Audrey Bethel），她對哈林作品留有深刻印象。

　　機會來了，一九七八年女主任奧黛莉邀請參展，現場是兩個房間，在比較小的一個室內，他拿出了卅件黑白的墨筆畫，而在大房間內全是大件品，另外，還特別闢出一個房間來容納一些大的畫紙。這的確是哈林第一次最重要的個展，那時正是廿歲。當年高中時代的同窗都來捧場。

　　在匹茲堡這段期間，哈林開始買男性雜誌和同性戀的雜誌，然後到市區的同性戀酒吧去碰運氣。就在中心與住的公寓之間，有一個大停車場，也是同性戀活動的地方。哈林覺得他有這種需要，有空就去那兒，因此使藝術創作更有活力。

　　為了藝術，為了以後的日子，他有強烈的意願，決心要到紐約去闖。

紐約視覺藝術學校

哈林
無題
1978年
鋼筆水彩畫紙

　　一九七八年的夏末，父親開車送他到紐約市。兩天後，「視覺藝術學校」開學，哈林選了一些基本的藝術課程，像是繪圖、繪畫、雕刻與藝術史。

　　從學校到住的地方，一開始就覺得非常興奮，房東是個老同性戀者，所以房客多為同性戀者，而哈林的室友也是。這一帶是紐約同性戀的大本營，每條街都有明暗兩種的同性戀活動場所，甚而還有一些令人不敢想像的各種花樣，這些都變成了他的夜生活方式。

　　學校裡的美術系主任甄妮（Jeanne Siegel）對哈林的表現，印象極佳，第一件事就是把學校的學生畫室重新佈置，從天花板到

哈林與學校朋友們完成
的繪畫作品
墨水、紙　50.8×66cm
私人藏

地板，包括所有的牆壁，畫上了新的圖案。第二是學業課程全力
以赴，幾乎都是A，他變成學校裡最受歡迎的人物。

　　芭巴拉（Barlara Schwartz）是一位繪畫與雕刻老師，對哈林
的工作態度簡直不能相信，只要一開始，不到完成，絕不停止，
小伙子精力無窮，他有內在的指標，也有外在概念，對於指定的
作業毫不馬虎，有一次的題目是「選擇一項主題，令其獲展」。
哈林繪了三百張男性生殖器帶到學校，每一張都很好，真是才氣
縱橫。

　　他最善長於繪線條，而弱點卻是用色。經過師長的指點，很
快就有改進，同時充沛的精力，使他得以多練習，越畫越好，顏
色不再對他畏懼，反而變成繪畫的一大特色。

　　蘇尼爾（Keith Sonnier）是教「表演與媒體」這門課，每個學

哈林　**無題**　1978年　毛顫筆、鉛筆、紙　25.4×20.3cm　私人藏

生都必須練習拍攝表演藝術。哈林帶來錄影帶是相當具有「性自然」的，其中有一卷大家看得都目瞪口呆，內容是他的影像，身體器官——生殖器與屁股。

一九七八到一九七九年的第一學期裡，哈林從未停止工作，也從未停止生產。他要吸收一切東西，還要去美術館和博物館。不知道畫了多少？有的是用鉛筆，有的是用沾墨水筆，他把這些畫從學校的雕塑工作坊，一直掛到學校大廳的走廊，要讓人們去看！同時製作錄影帶，有自己參予表演，更是勤於記錄一切的活動。

到美術館與博物館時，都要坐地鐵，他發現車廂外面，甚而車廂裡面，都畫了不少圖案。尤其是車廂外面，那麼大的面積，黑線條畫得那麼清楚，簡直不可思議，這些都是一群年輕的小孩畫的。哈林曾經學過中國的書法，所以有些運筆，看起來有點像是中國草書。

一九八〇年夏天，哈林的室友搬走了，他無法獨自負擔房租費，只好搬到更便宜的地方，房間小的像郵票。好在找到了暑假的零工。早上七點到停車場集合，大伙上了一部大貨車，後端是放了很多裝了清水的塑膠桶，他們要到郊外去採野花。車子開向紐澤西州的方向，在一些固定的場所，車子停下來，大家下車去採野花，放在塑膠桶內，然後繼續前進。貨車總是沿著高速公路的附近行駛，有時候也會侵入一些私人產地，當然這些花開得更茂盛而美麗。

最後車子開回市區，停在很多昂貴花店的門口，出售野花。這真是無本生意，這種情景對哈林也是一種學習。尤其在野外採花的時段，都是一些開曠的原野，中間休息時，坐在安寧的草地上，讓他有思考的機會——人生與藝術——下一步怎麼走？

最近這一年，哈林把時間花在製作錄影帶和表演藝術。現在應該是屬於繪畫的時間，他不再畫那些抽象的事物，因為並不能真正與外在的世界溝通。

他要好好利用暑假作畫，向別人借用畫室，買了一卷畫紙，

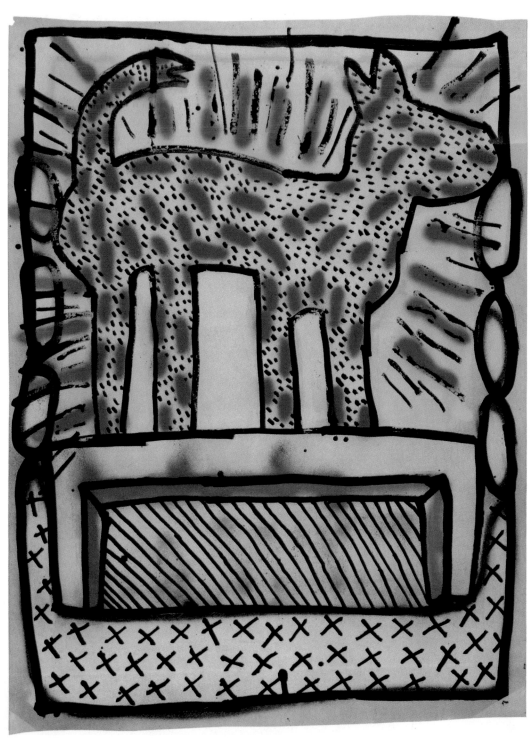

哈林　**無題**　1980　墨水、噴霧油漆　161.3×121.9cm

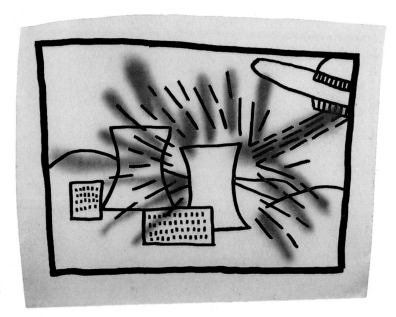

哈林　**無題**　1980年
壓克力、噴霧油漆、墨水、紙
55.9×69.9cm　私人藏

哈林　**無題**　1980年
壓克力、噴霧油漆、墨水、紙
121.9×171.5cm　私人藏

四呎寬，切成小塊，貼在地板上作畫，準備了廿種不同長度的畫
紙，用墨筆來畫畫，圖案是選用動物似的人物，有點像牛，又有
點像羊，不過它們的鼻子都是方的。

接著又畫人物、飛碟迅速行動，同時還發出雷射光芒。他畫
得很快。轉眼就完成了不少張。但似乎意猶未盡，好像很久沒畫
了，繼續再畫一些人獸交歡，這時候我們看到哈林崇拜男性生殖

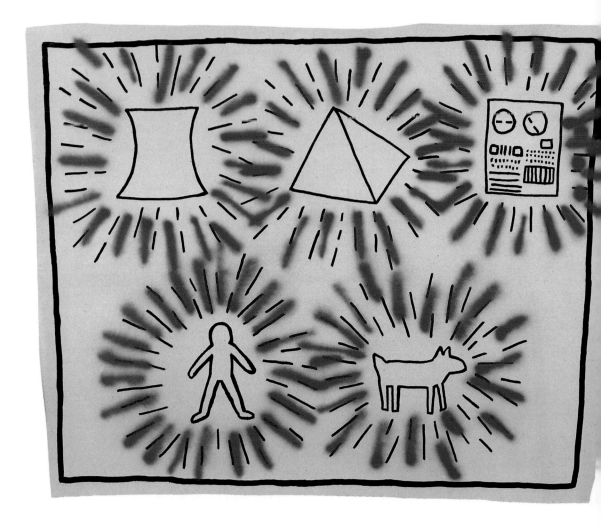

哈林　**無題**　1980年
壓克力、噴霧油漆、墨
水、紙
113×138.4cm
凱斯·哈林藏

器的傾向全然發揮在紙上。同時海豚也將在未來，成為畫中的要
角。

　　哈林自己也不知道這些圖案怎會產生，靈感讓畫筆不停的在
製造想像。事實上也是多年來，積壓在心頭的概念爆發出來。他
把這些小張畫作帶到常去的「57俱樂部」，變成了當夜的展示會
重要作品。

　　哈林向學校請求，將學生畫室重新改裝，整個房間換上自己
的畫，獎勵學生的自動自發，從十月開始哈林擁有兩個月的使用
權。

　　當他找到了要畫的對象時，就像是從夢中驚醒。其實這些東

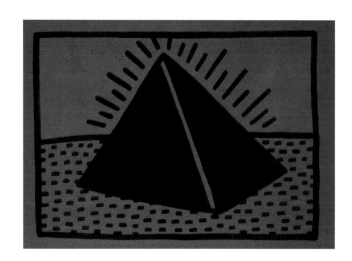

哈林　**無題**　1982年　墨水、紙
哈林　**無題**　1980年　毛氈筆、紙捲
119.4×129.5×10.2cm　私人藏（下圖）

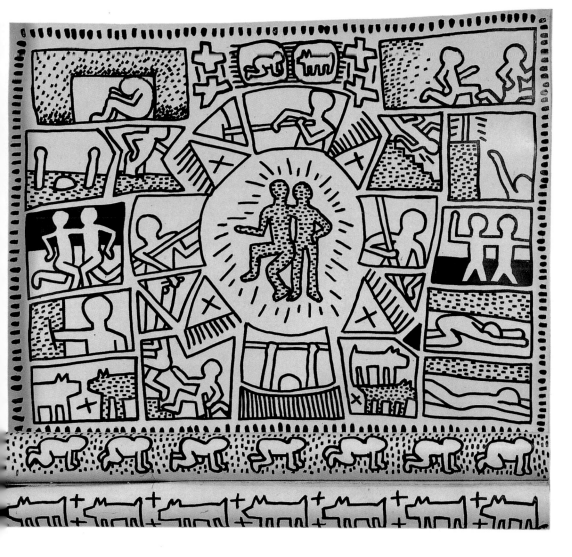

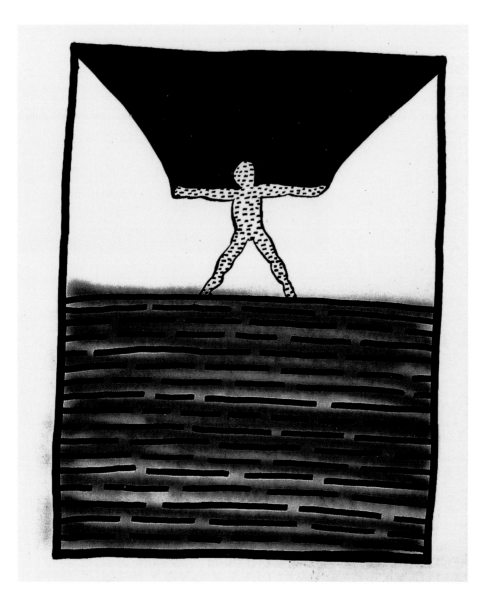

西正反映他的環境與知識，他的需求與想像，還有包括的憧憬。
一九八〇年發現的這些個體，左右了他一生中繪畫的內容。我們
以一張畫紙的合成物來做分析：

　　人與動物是世間兩種比較密切的生物，如果要具有超異的能
力，必須靠來自太空的光電，人與太空的交往要靠控制器或通訊
器。在天上是飛碟，在地面是接收網。而人間的金字塔代表神祕
與法力，它好像是人神之間轉播站。

哈林　**無題**　1980年
壓克力、噴霧油、墨水
121.9×589.3cm　私人藏

哈林　**無題**　1980年　墨水、噴霧油漆　50.8×66cm　私人藏

到了後來，直立人變成在地上爬的嬰兒。動物變成豬狗混合體，只有經過電光照射，人類才有異能，動物才有異像。以後哈林的畫中又加了「電視」，它是現代最重要的傳播媒體，也代表成名，正是他所想要的。

哈林畫中，人總是在動，狗總是在叫，代表宇宙運轉不息。

哈林　**無題**　1984年
粉筆、紙
114.3×152.4cm　私人藏

進入畫廊的世界

好運來臨，哈林得到東尼（Tony Shafrazi）畫廊的助理職務。在這五個月裡，他什麼都做，當然學得更多，包括寫新聞稿、佈置廚房，開幕當日，準備玻璃杯、為觀眾服務飲料。更重要的東

尼教他如何處置藝術品，如何包裝畫框，尤其要小心雕塑品。他觀察到這位老闆做人與做事方面都很誠實。

這個工作等於是介紹了畫廊的世界，當然也是藝術環境的景像。他有機會協助觀展的學校老師蘇尼爾（Keith Sonnier）的畫展事務，因為地點正是東尼畫廊，可是他發現觀展的觀眾都是來湊熱鬧，真正仔細看畫的並不多，這給予他很大的打擊，難道這就是對待藝術的態度嗎？他獨自坐在畫廊的樓梯深思，一點也聽不見裡頭的吵雜談論。

東尼對於哈林的評價很高，覺得整個程序有條不亂、效率又高，工作認真而專心。根本不必告訴他應該做什麼，全然是自動自發。任何事一點就通，始終保持著高昂的毅力。尤其是常有新點子，令人驚訝！總讓老闆期望與好奇，下一步是什麼？

有一天哈林邀請東尼參加他主持的展示會，這是一項在「57俱樂部」的現場秀，將紐約市區的藝術組合起來。數月後，他又邀請這位畫廊主人參觀個展，地點在學校的學生畫室，也就是他向學校申請的方案。這個展覽真是讓東尼大開眼界，從屋頂到地板，從牆頭到桌面，全是一些很特殊的圖案，幾乎全在移動而跳躍。這絕對不是來自藝術史的背景，絕對是最原始、最真實的畫面。東尼驚訝吐不出一個字，因為畫廊裡未見過這樣的內容。

哈林
無題
1980年　壓克力畫紙
121.9×171.5cm

一九八〇年的春季班結束，正要準備為秋季班註冊，有機會與美術系的主席甄妮（Jeanne Siegel）討論未來課程的選擇。甄妮知道他參予很多校外的活動，急於走向真實的藝術世界。事實上他的知識、技術、經驗與訓練，已經可以獨當一面，可以獨闖藝術天下。

一九八八年春天，甄妮邀請哈林回校當訪問藝術家，同時對學生演講，他的精采內容配合幻燈片，轟動全校，大家爭索取他的照片，不停的在學生夾克上簽名，他成為「視覺藝術學校」的傑出校友。

離開學校後，曾經在一家餐廳學做三明治，又在俱樂部當茶房。最後墨德（Mudd）俱樂部聘他為畫廊的協調工作。

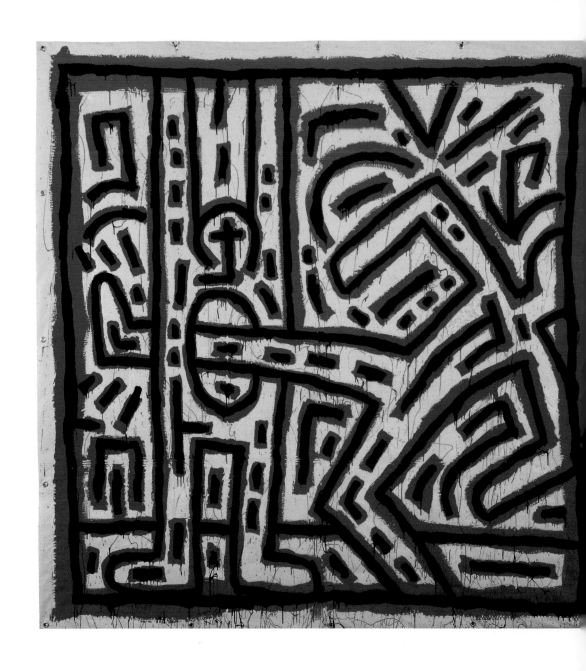

一九八〇年底，他租到一間很大的頂樓，又和過去的室友住在一起。哈林在上層，他把臥室和畫室全部重新畫上自己的象徵符號與各種圖形。

哈林在俱樂部的工作要到清晨四點打烊，因為整夜喝可樂與吸大麻煙，並不感到睏，所以常到碼頭附近遛達，六點以後才回

哈林展覽宣傳海報
無題 1981cm
樹脂顏料、防水塑膠布
243.8×243.8cm
約翰·肯尼勒收藏

去，幾乎整個下午都在睡覺，晚上才去上班。

一九八〇年秋天，開始在街頭展開他的藝術工作，畫一些小東西，然後留下他的標誌。這個標誌是個動物，像個狗，又畫一個小人跪在狗的四周，畫久了，越畫越像個嬰兒。所以他自己得小心，到底要畫狗，還是嬰兒？

這個時候，「時報廣場畫展」租了一棟空房子，讓所有地下藝術統統匯聚一處，只要提出作品，都不拒絕，以往在街頭各地出現的圖案與繪畫，現在都有了主人，而隨地隨處的這種藝術，慢慢引起人們的注意。而這些街頭藝術家有黑人，有白人，有西裔，也有中國人。

一九八〇年的聖誕節快到了。哈林到任何地方，身上都帶著人的黑色油料筆，當時「約翰走路」（Johnny Walker）的酒正在各地打廣告，配合著雪景相當美麗，他就在廣告牌上，白色的雪景裡，畫了一大堆嬰兒，而在角落又畫了飛碟。

哈林又準備了一些黑色的畫紙，蓋在地鐵的舊廣告上，當然必須用白色的粗筆來畫，同時也帶了粉筆，整個地下鐵可用可畫的地方太多了。他不想畫在車廂的外殼，更不願在車廂內畫，因為容易被警察捉。

每次坐地鐵上下班，只要看到空的廣告牌，就以粉筆作畫去塗滿，既使被警察逮住，粉筆很容易去除，但奇怪的是，這些圖案幾個星期以後，仍然存在。哈林也就花更多時間在地鐵，他是一個站、一個站的畫，當披頭四之一的約翰（John Lennon）被殺
圖見36頁
害後，他畫了一個肚子穿洞的人像。原意是傷心，後來發現穿心人是個很好利用的有趣題材，在以後的繪畫與雕塑中常會出現。

哈林對穿著非常隨便，高靴的大球鞋，夏天多穿背心或是汗衫，天冷加件外套，寒冬才需要夾克。若是一些正式場合，或是必須穿著的服飾，他仍會遵照禮俗。頭髮總是稀稀疏疏的幾根，有時剪得很短，倒可避免前額的禿頂，唯獨對眼鏡，相當講求鏡架的設計。肯尼（Kenny Scharf）經常為這位同學的鏡架，改塗不同的顏色。

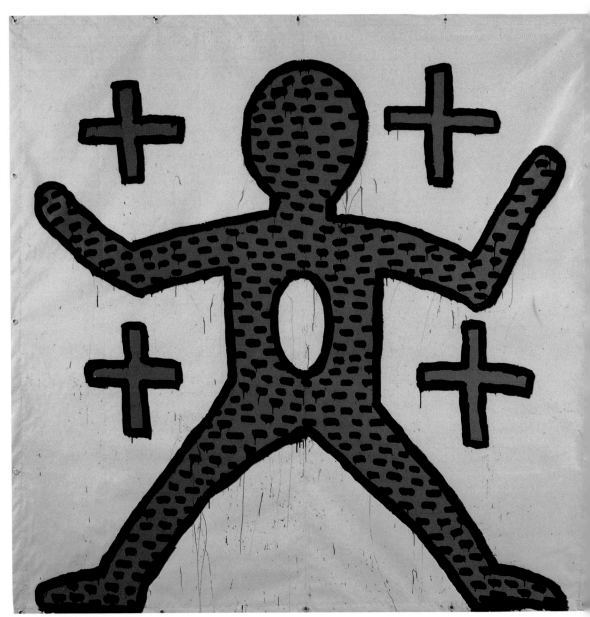

哈林　**無題（穿心人）**　1981年　樹脂顏料、防水塑膠布　私人藏

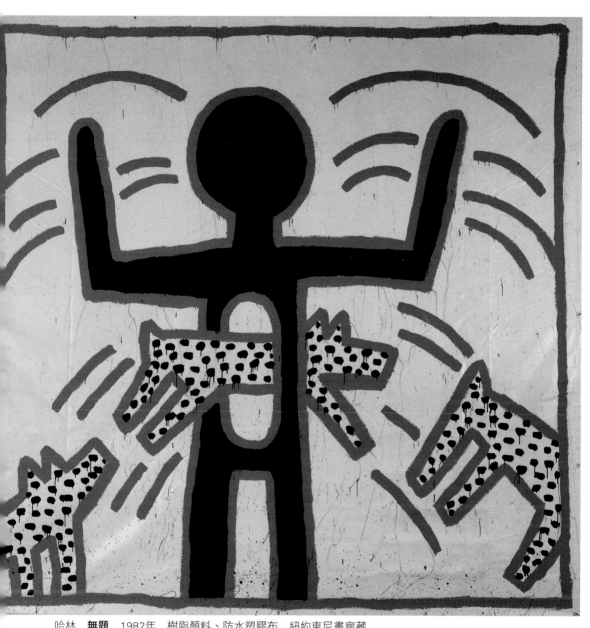

哈林 **無題** 1982年 樹脂顏料、防水塑膠布 紐約東尼畫廊藏

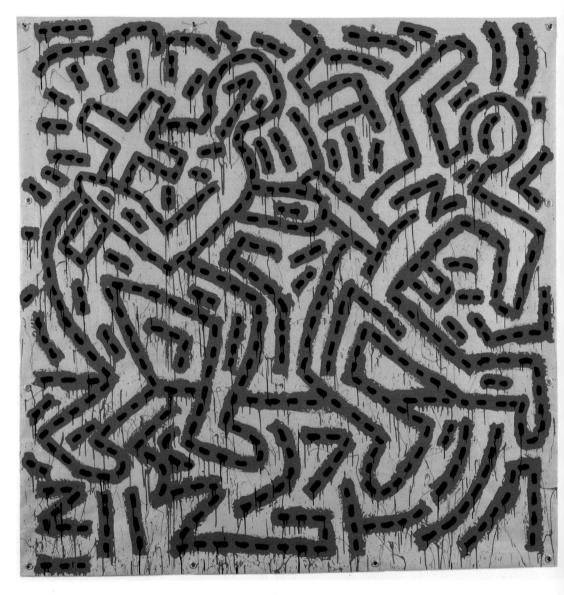

哈林的畫用色不多，紅、黑、黃最常見，當他不畫早年的那些標誌時，喜歡用方形的畫材，而內容有點像是迷宮，這些線條絕不打結，也不越界。一九八一年的兩幅黃底的畫布，事實上防水的帆布，本身就是黃色，他塗上紅色的線條，然後以黑色虛點照描。略做變化是四周以紅線畫界，開始到處行走，再以黑色筆循紅線，再畫一次。仔細看圖中，仍有人影，前圖是兩人狂奔，後圖是一腳襲向前人。

哈林　**無題**　1981年
含膠墨水、防水塑膠布
182.9×182.9cm
日內瓦當代藝術館藏

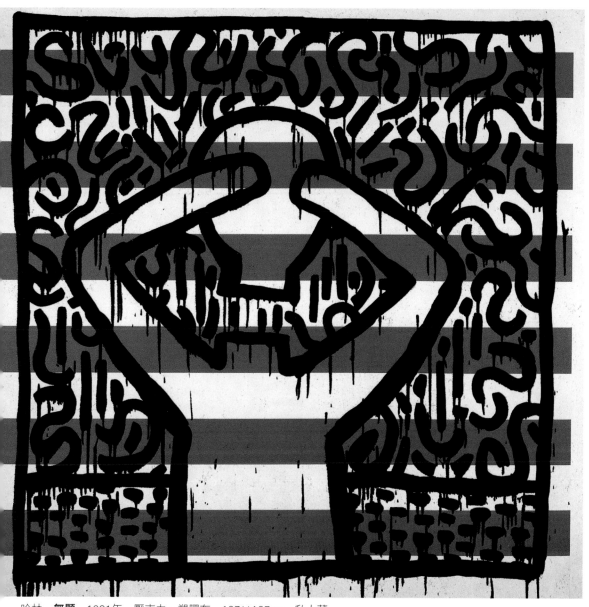

哈林　**無題**　1981年　壓克力、塑膠布　127×127cm　私人藏

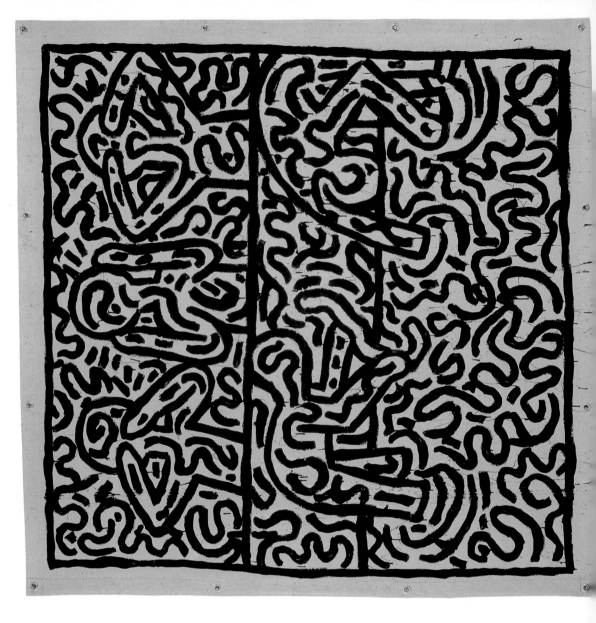

一九八一年的作品裡，似乎以人為主體，構圖漸趨複雜，常見人類的哭泣，在以黃色帆布圖裡，最上的第一排，有三位都是像在哀號，而畫在塑膠板上的黑色單人圖，也是以手掩眼，止住眼淚。

時間不多時，黑色墨筆畫在牛皮紙上，構圖簡單，內容不是人就是狗，人一定在動，狗一定在叫，有些像是連環圖畫，可是意思並不很清楚，反正飛碟、太空艙，總要來到世間，為人類加

哈林　**無題**　1981年
含膠墨水、防水塑膠布
182.9×182.9cm
私人藏

40

哈林　**無題**　1981年　墨水、牛皮紙　106.7×134.6cm　私人藏

哈林　**無題**　1981年　墨水、牛皮紙　104.1×146.1cm　私人藏

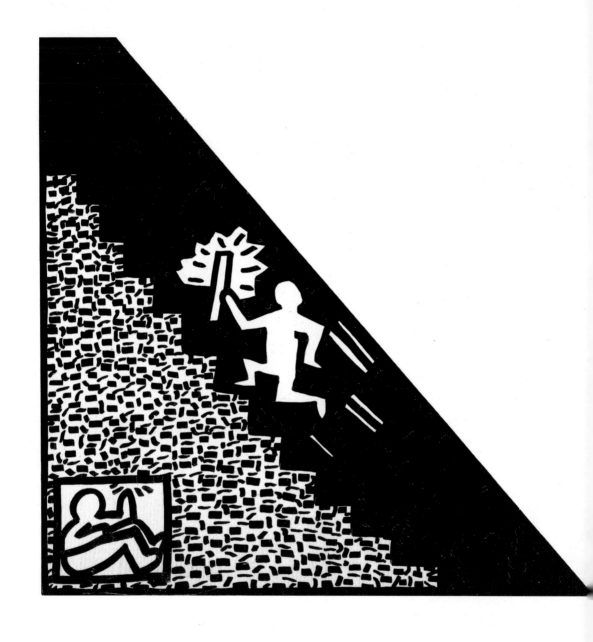

哈林　**無題**　1981年
墨水、美耐板
89.7×90cm
私人藏

油，照射而獲得能量。

　　離開學校後，又是另外一個世界，完全要靠自己發奮圖強，努力往上爬，才會出人頭地，這幅作品是為鼓勵自己而畫。

　　安迪沃荷與李奇登斯坦都畫米老鼠，並且都很出色。哈林從小畫卡通人物，喜歡看卡通電視，當然不會放過這位家喻戶曉的迪士尼當家。他有四張黑白畫，不見全身，重點在臉面，同樣的

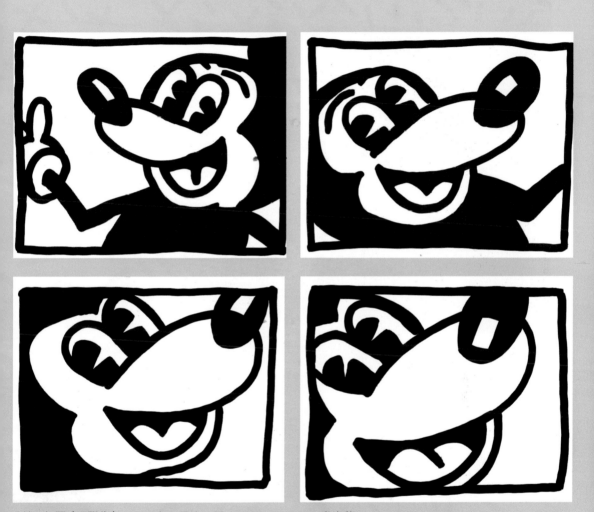

哈林　無題（四聯作）　1981年　墨水、紙　50.8×66cm×3　私人藏

哈林　**無題**　1981年　噴霧油漆、美耐板　121.9×121.9cm　私人藏

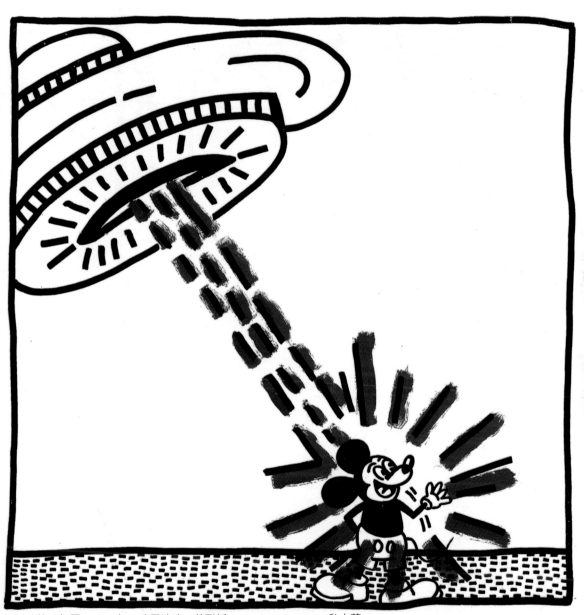

哈林　**無題**　1981年　噴霧油漆、美耐板　121.9×121.9cm　私人藏

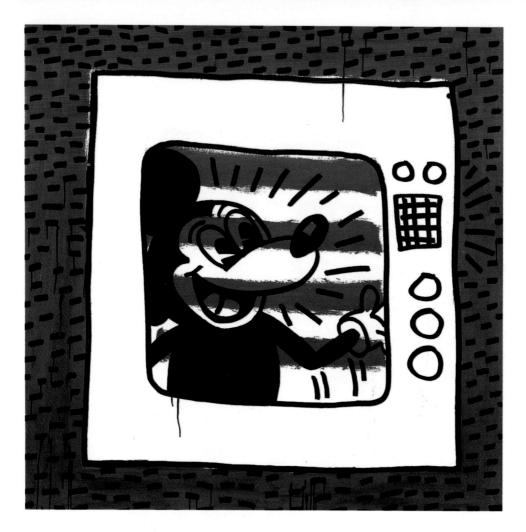

畫紙，不同的構圖，簡潔而生動。

　　同樣的米老鼠，有另一種表現法，用亮光漆畫在纖維板上，可是米老鼠的膚色部分，出現黑斑點，難道也受李奇登斯坦的影響。最後把米老鼠放進哈林的世界，以太空飛行物照射米老鼠，變成太空鼠，更有能力。這麼有名的小東西，當然會在電視上出現，這時候臉上黑斑點消失，可是畫框的外圍全是斑點。

　　一九八一年是哈林的豐收季節，嘗試在不同的材料表面創作繪畫。他在纖維玻璃的花瓶外圍，畫上同樣的圖案。完全看設計的才能，色彩不豔，反而顯得古樸，就是用黑筆畫在紅磚色的花瓶上，一樣有典雅美，像是人類祖先的古物。

　　只要他用心，就會有好成績，不過哈林的繪畫要想命名也很

哈林　**無題**　1981年
噴霧油漆、美耐板
121.9×121.9cm
私人藏

哈林　**無題**　1981年
毛氈簽字筆、亮光顏料、
玻璃纖維花瓶　私人藏
（右頁圖）

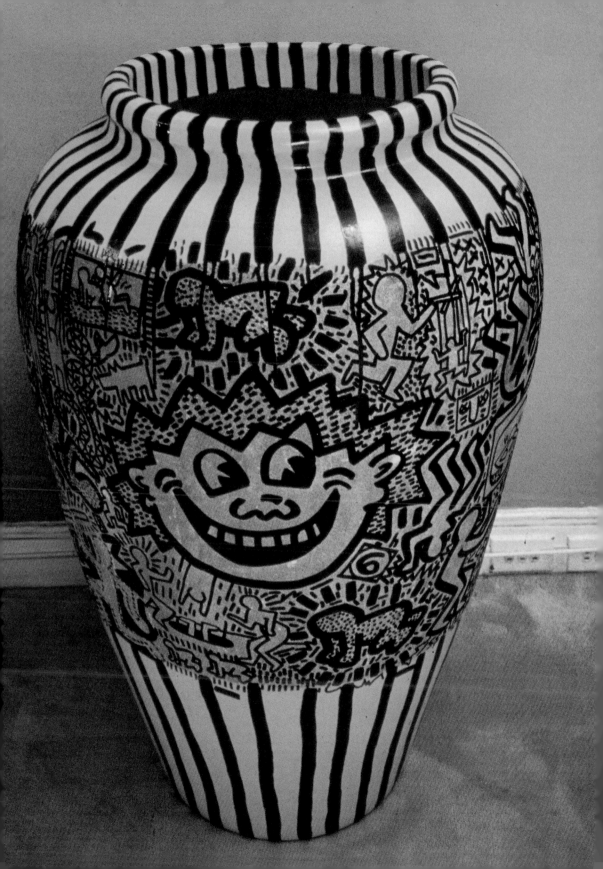

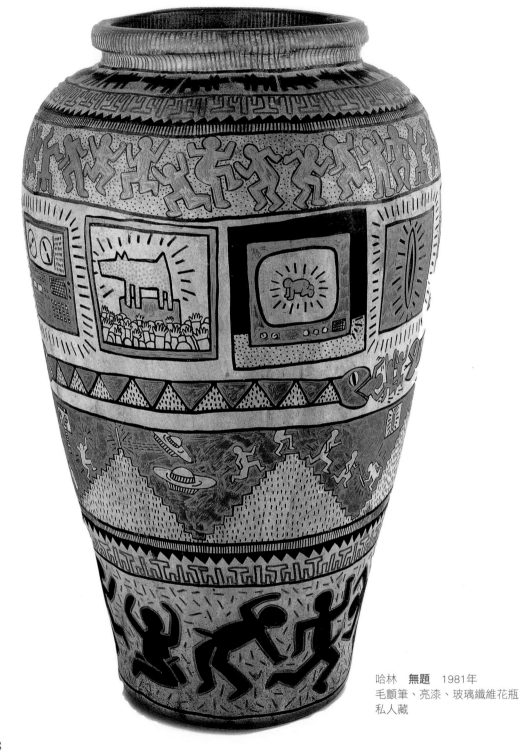

哈林　**無題**　1981年
毛顫筆、亮漆、玻璃纖維花瓶
私人藏

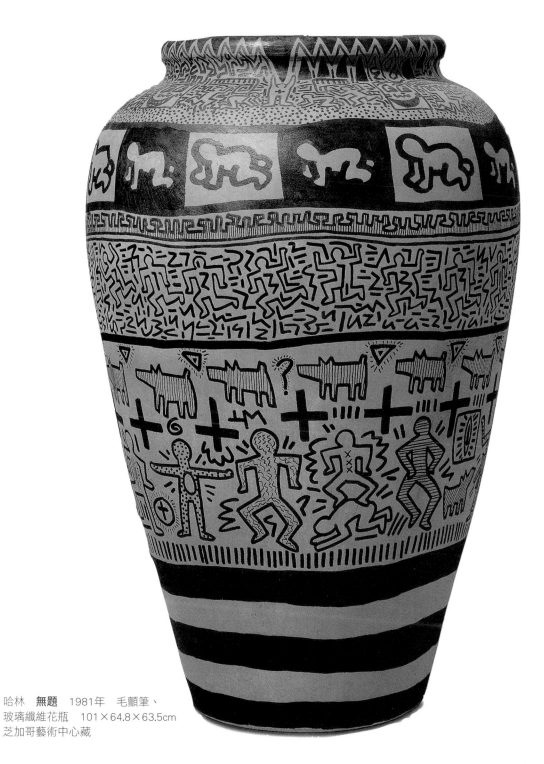

哈林　無題　1981年　毛氈筆、
玻璃纖維花瓶　101×64.8×63.5cm
芝加哥藝術中心藏

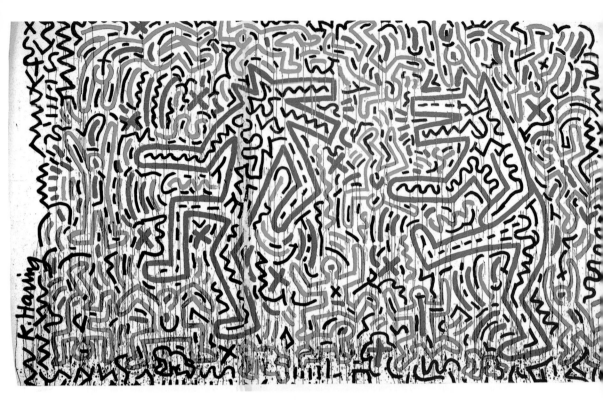

難，內容永遠是那幾項，不過這幅畫面積很大，只有紅、黑、綠三色在紙上，配色與用色大有進步，這時候他的心情很好，連狗都能像人一樣的在跳舞！

哈林　**無題**　1981年
壓克力、墨水、紙
271.8×472.4cm
凱斯·哈林藏

藝術在橫越

　　哈林每天要畫卅～四十塊地鐵的廣告牌，有時候是在家裡製作壁報帶去貼。他有一位很好的攝影朋友（香港出生，移民加拿大，巴黎學攝影，紐約創業），義務幫他拍照，凡是完成一幅，就會通知這位攝影師前去留影。最後兩人合作印了一本書《藝術在橫越》（Art in Tramsit），這是哈林每天工作十四～十六小時的成績。

　　一九八一年哈林仍在做地鐵的圖案畫。圍觀的人總是問「這是代表什麼？」，「你是被雇來畫這些嗎？」，「這是為別人畫

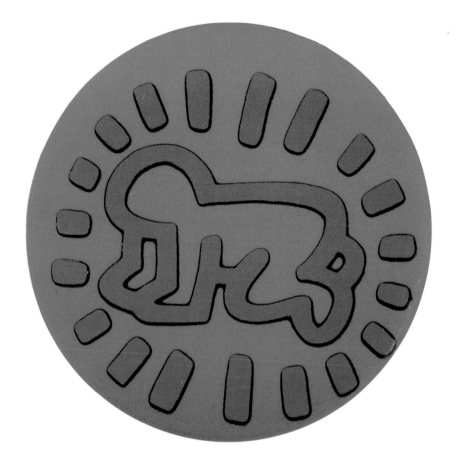

哈林把畫的主題之一
嬰兒製成鈕扣圖案
1983年

廣告！」為了回答這些問題，他訂做了一千個圓形的別針，黑嬰
兒畫在白色的一吋別針。到了一九八三年製成針織。另外哈林又
設計狗的別針，紅色的別針畫著正在叫的白狗。

　　他帶著這些別針，然後在地鐵分送，人們都很喜歡戴它，並
且都在談論，這就是別針的力量。哈林的行動慢慢地也得到其他
街頭畫家的尊敬，社區報以大標題介紹他的故事。

　　打鐵趁熱，哈林就在自己做事的墨德（Mudd）俱樂部，舉辦
了一場盛大的街頭藝術展，整個紐約市的這類人物全來參加，弄
得附近的鄰居不斷抱怨，屋裡屋外全是人。頂多容納幾百人的俱
樂部，每天晚上都湧進了上千人，有人要買畫，哈林也推銷了不
少筆墨畫。

　　哈林最大的貢獻是組織這些街頭畫家，讓地下藝術成為正規
的藝術，向前推進這項運動。

　　他的黑白和彩色筆墨畫已在市場暢銷，收藏家會主動去訪

51

問哈林的畫室，其中魯貝爾夫婦（Lonald and Meva Rubell），先生是婦科醫師，太太則是經營房地產，兩人都有特別的鑑識能力，與哈林變成一生的朋友，待哈林如同家人，他們發現哈林的冰箱也畫滿了小人、小狗與飛碟。

一九八一年哈林已經廿三歲，各方面都有進展，唯獨情感生活無著落，仍然是到同性戀的酒吧去打游擊戰。最後找到了一位黑人，同年齡，一樣高，名字是裘思（Juan Dubose），他的職業是安裝和修理汽車音響，對音樂很內行所以也是一位現場音樂節目負責人，更有好的廚藝，很會燒菜。兩人同居後，把所有的音響設備也搬來。哈林非常滿意這樣的家庭，走道都重新佈置。

經濟狀況已經好轉，收入已多，哈林住的公寓地下室正空著，租來當畫室，每天下午一定在工作，而吸毒始終不曾中斷。街頭繪畫照

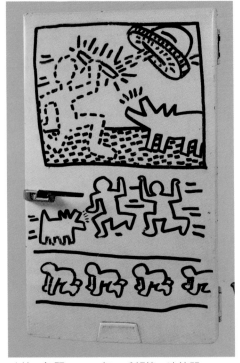

哈林　**無題**　1981年　毛顫筆、冰箱門 127×77.5×6.4cm　私人藏

樣進行，黑色的大粗筆，隨身攜帶。慢慢地哈林在他住的附近發現了一個新標誌「LAⅡ」，經過朋友的介紹，發現「LAⅡ」原是只有十四歲的小孩，個子很矮（5呎4吋），可是像精靈，長得很甜，哈林把他當弟弟看待。原來LA是小天使（Little Angel）的縮寫，剛好與洛杉磯縮寫一樣，所以號稱第二。

兩人從此開始合作繪畫，他們在木器或是金屬器的外貌繪上圖案，其中有一件賣了一千四百元，哈林分他七百元。隔日便要求這位大哥去他家。因為小天使把一些錢給了母親，希望哈林證實這是賣畫得來的款項。

哈林與小天使（LAII）

小天使的媽媽非常喜歡哈林，留他吃晚飯，西班牙的食物，兩人吃得非常開心，一個只懂一點西班牙文，一個是只懂部分英文。

小天使的朋友都是十四～十六歲，哈林跟他們在一起，像是

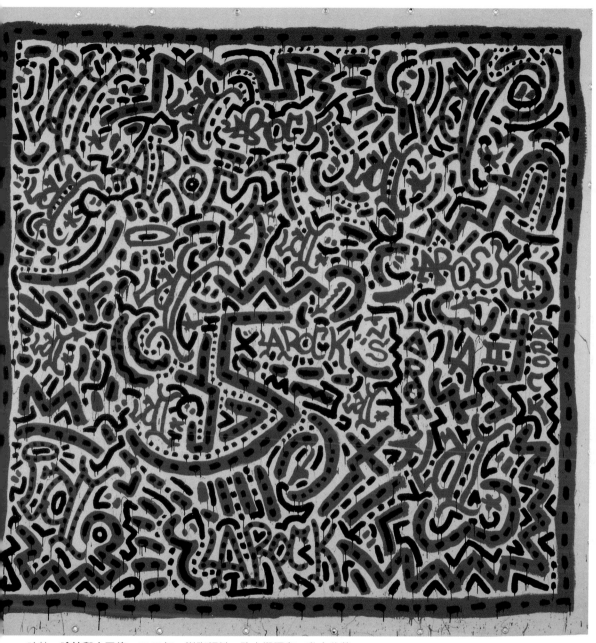

哈林　**哈林與小天使**　1982年　樹脂顏料、防水塑膠布　私人收藏

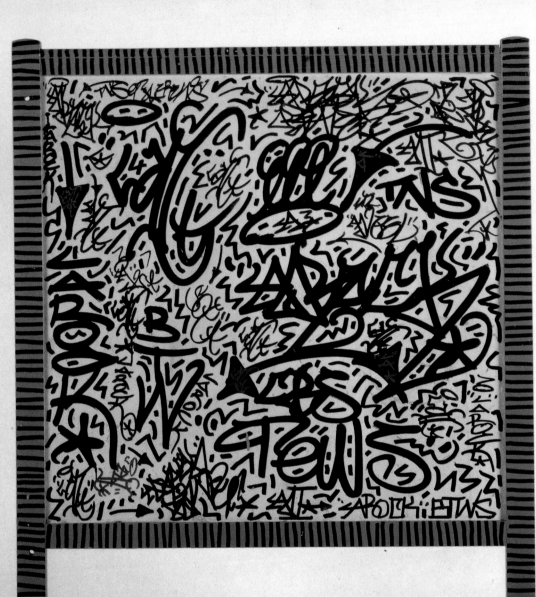

哈林
哈林與小天使
1981年
螢光亮漆、簽字筆、木板
私人收藏

哈林　**無題**　1981年
簽字筆畫紙

童軍團長，年齡大，長得高，這些小孩都是自學，很有才華。兩人繼續合作，在木器的外圍繪上圖案。而哈林仍然在地下鐵繪畫。這時正是一九八一年底，他開始設想如何安排目前情況，是否需要一位畫商來經營。

有些收藏家相當煩人，到畫室幾乎要看遍所有作品，雖然數量買不少，殺價卻夠狠，他們是想轉手出售，賺取更多的利潤。

紐約的畫商也在爭取哈林作品的經紀權，其中有三個人最積極，包括過去的老闆東尼，哈林不想讓畫商吸血，自己來銷售，把自己的作品放在不同的畫廊。

有一天，亨利（Henry Geldyahler）去哈林的畫室，對所有的作品都有興趣，不過只買了兩件，因為身分是紐約的文化局，而他的老闆正是紐約市長，已經宣布要掃蕩這些所謂街頭畫家。亨利回到辦公室，招集了手下六十人，出示哈林的創作，並且說：「這位藝術家只有廿三歲，他是天才，如果能的話，快去買一件收藏。」

越來越多的人，觀望哈林的作畫。當然他被逮到的機會也增加，大部分的警察是給一張罰單，並沒有記錄，在這四年多的地鐵繪畫生涯中，大約被罰一百張以上，而哈林全都付款。

有一次他被警察以雙手反銬在背後，準備帶到警察局，先把他鎖在地鐵站的廁所，警察十五分鐘後回來，以警車載到局裡，很多警察跑來問理由，知悉了原來這位就是地鐵的畫主，使解開手銬，反而向他握手，不過哈林還是付了罰款才走。

任何可以作畫的地方都不放過，水泥座的底柱，左邊是個小人，這是哈林的標誌，右面的三根毛人物是別人畫的，有的地方是不應該畫的，否則警察一定取諦，畫在地鐵路線圖上，影響行人尋找目的地。不過有的乘客願意與畫合影留念。

如果不侵犯地鐵的公眾標誌，也許警察是裝著看不見。但若是畫的內容不雅，色情與暴力，有時候，候車的乘客就把它給毀了。有些看起來蠻好玩的，就讓它留著吧！有一些是看了也不知道代表什麼？反正不破壞整潔，不散播毒素，人們才會去欣賞這

哈林連街燈的底柱也繪上嬰兒圖樣

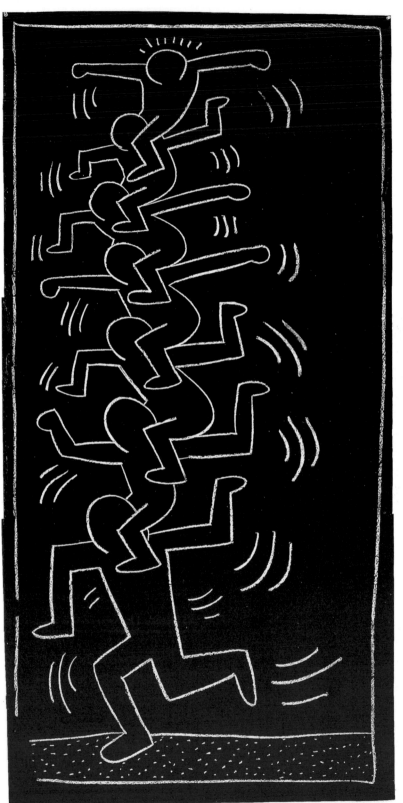

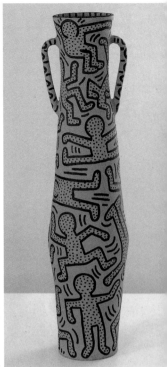

哈林　**無題**　1984年
簽字筆、玻璃纖維瓶
私人收藏

哈林　**無題**　1984年
粉筆、紙　203.2×106.7cm
私人藏

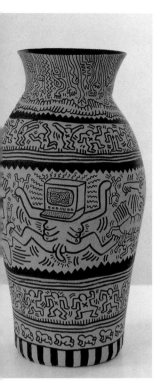

哈林　**無題**　1984年
簽字筆、玻璃纖維瓶
私人收藏

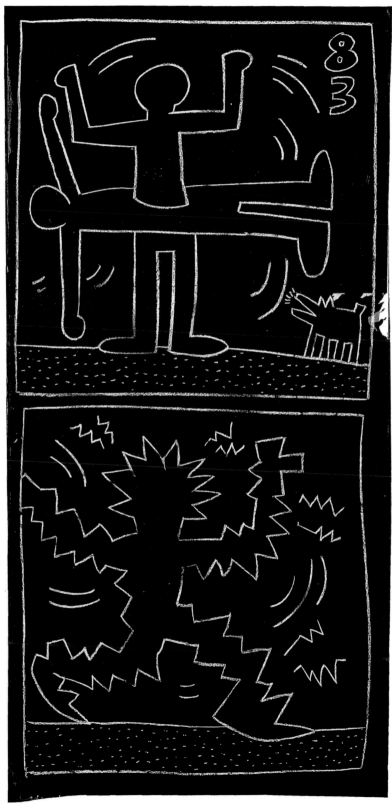

哈林　**無題**　1983年
粉筆、紙　224.8×116.8cm
私人藏

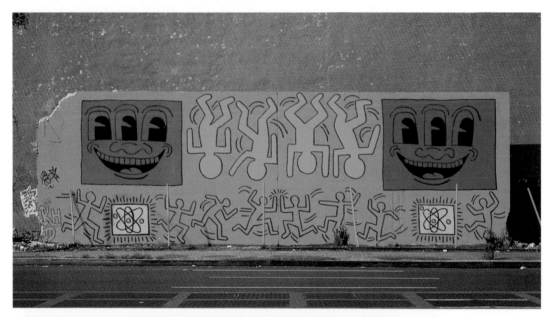

哈林繪於紐約市
休士頓街牆壁
1982年

哈林繪於紐約市
休士頓街牆壁圖
案（局部）
1982年（左圖）

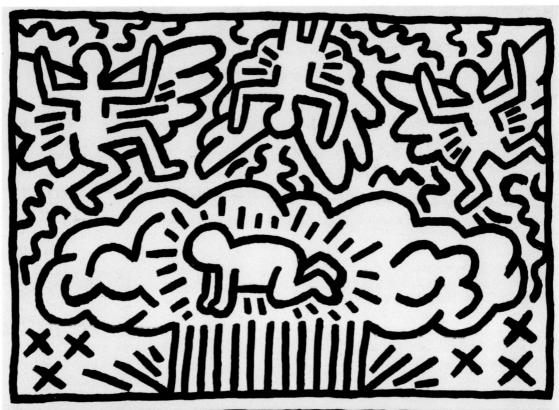
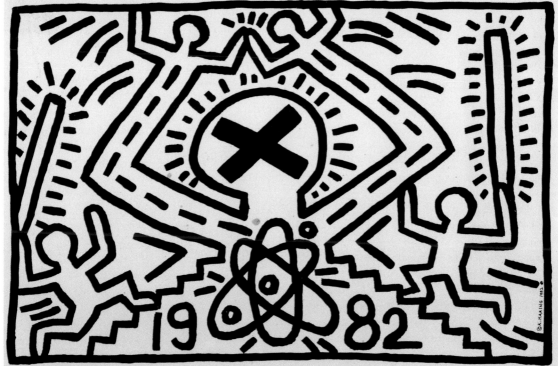

哈林設計的反核海報　1982年6月12日　61.3×45.8cm　印製20000份

種藝術，管它是在地上或是地下。

他真的是精力過人，一九八二年在紐約市的休士頓街，有一面棄牆，面積有15×50呎，一個人日夜不停的畫，路邊堆滿垃圾袋，一點也不受影響，整幅壁畫相當對稱，圖案是人們的舞蹈，健康歡樂的畫面，行人常常為他拍照或錄影。

一九八二年六月十二日，在紐約市的中央公園舉行「反核大會」。哈林設計了二萬張海報提供各界在各地張貼。這是他正式而公開的第一張海報，與過去在地鐵從事的非法街頭藝術不同。

圖見59頁

東尼畫廊的年展

哈林最後決定選擇東尼做為作品的代理商，全權處理售畫事宜。因為浪費太多時間與那些買主討價還價，更沒時間繪畫。所以一九八二年春天開始，兩人再度合作。

同時決定，十月將舉辦第一次的個展（十月九日～十一月十三日）在新的畫廊。哈林準備獨力以油料和畫布代替過去的畫紙。到了一家帆布公司，訂購了不同顏色與尺碼的畫布，黃色與鮮紅為主。他要嘗試不同的顏料，畫在不同的材料上。

有的在自己畫室進行，有的在東尼畫廊的地下室工作，因為面積都很大，約有12×12呎，這些都是為了畫展。

第一步，哈林把整個畫廊全部重繪，從地板到屋頂。房間內展示油畫。由於畫與牆壁都是豔麗的色彩，所以整個會場以黑色展現，柱子也是大紅的。勝利女神由纖維玻璃製成，噴上大紅亮漆，再以墨筆畫圖案，手舉的火把也是黑光。另外有維納斯女神站在半個貝殼裡。除了平面的畫，還有很多立體的雕塑。

哈林以帆布作畫已有信心，它是防水，四周都有鐵圈，攜帶與懸掛都非常方便。在紅色的帆布上，畫了腦袋開花，最後蹦出小人。只用黑黃兩種亮漆，構圖簡潔。另一張也是兩種顏色，黑色的美人魚躍向天空，綠水濺向四方。海豚也是重要標誌，總是

哈林　**無題**　1982年
壓克力畫布
218.4×218.4cm
私人收藏

圖見62頁

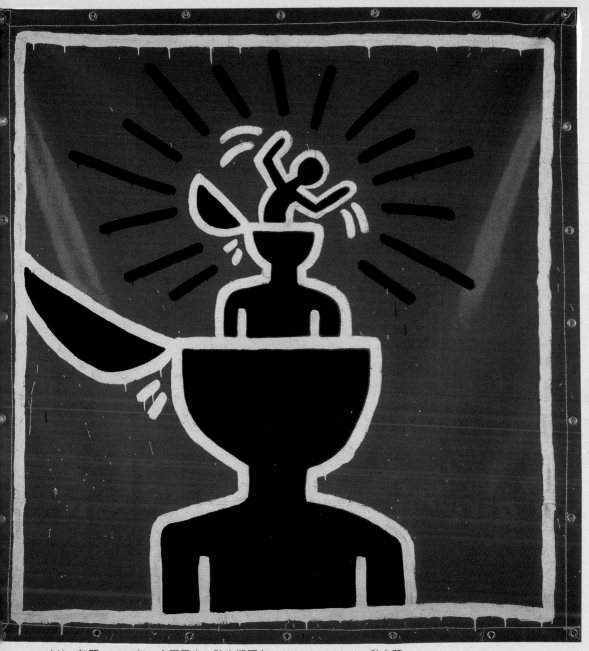

哈林　**無題**　1982年　含膠墨水、防水塑膠布　182.9×182.9cm　私人藏

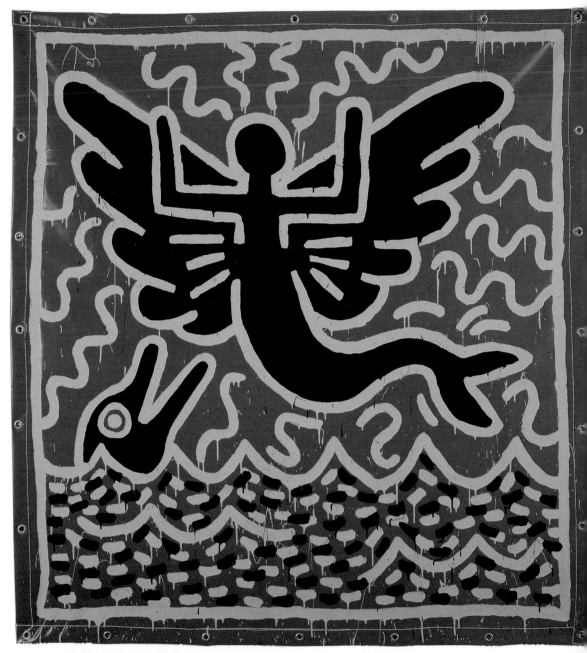

哈林　**無題**　1982年　樹脂顏料、防水塑膠布　182.9×182.9cm　私人藏

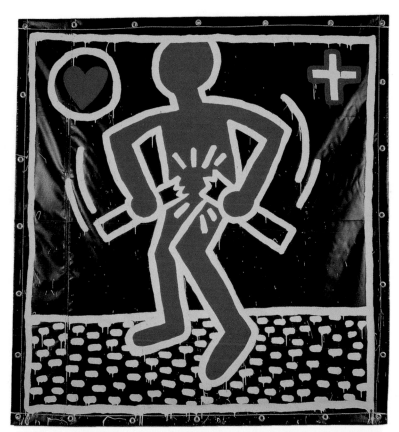

哈林　**無題**　1982年
含膠墨水、防水塑膠布
182.9×182.9cm　私人藏

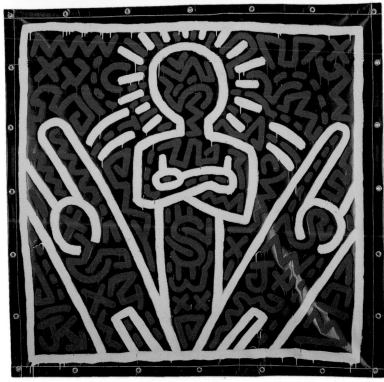

哈林　**無題**　1982年
含膠墨水、防水塑膠布
182.9×182.9cm　私人藏

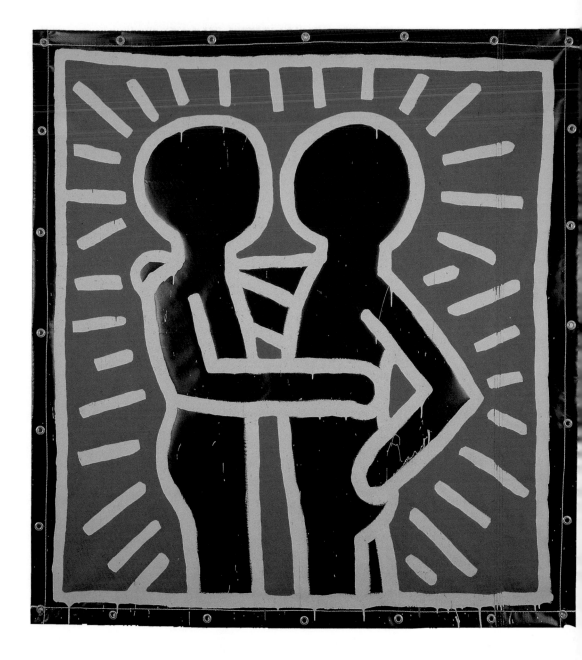

張口在叫。

　　在黑色的帆布上，畫的是紅色人物，重要輪廓以綠色強調。
另一張也是以綠色畫人物輪廓，可是整個畫面都以蚯蚓似的線條
塗滿。第三張更妙，兩位親密人物是畫布顏色，而以紅色為背景
襯托，讓綠色的光芒更明顯。

哈林　**無題**　1982年
含膠墨水、防水塑膠布
182.9×182.9cm
私人藏

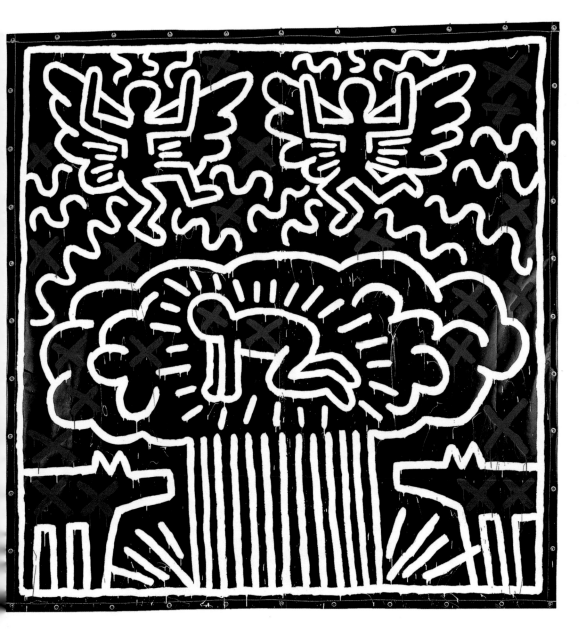

哈林　**無題**　1982年
含膠墨水、防水塑膠布
304.5×304.8cm
私人藏

　　上述的五張圖大小一樣，材料一樣，每張只用二種顏色，卻
毫不覺得單調，雖然內容是大同小異，仍有看頭。

　　哈林裁剪更大的帆布，仍用兩種顏色，主體永遠不變，它的
背景與環境卻是千變萬化。同時發現金屬片的光滑面，繪畫另有
一種興趣，畫個出水海豚，再畫個橡皮人，這些形象來自於妹妹
的聖誕禮物，畫面顯示的快樂，正是哈林當年的心情。

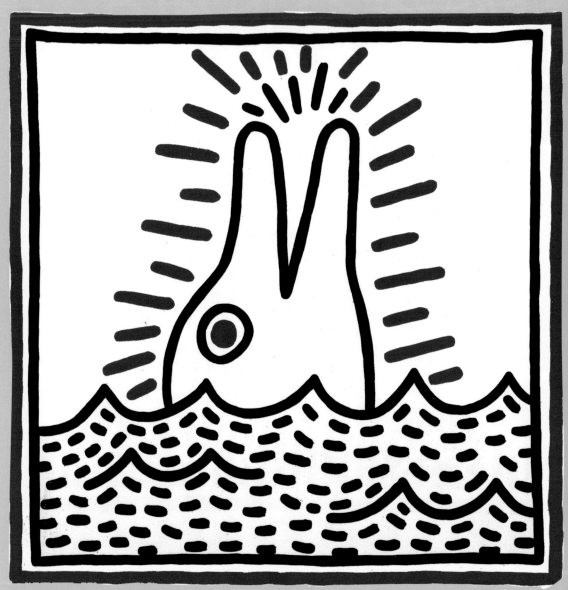

哈林　無題　1982年　金屬烤漆　109.2×109.2cm　藏處不明

哈林　**無題**　1982年　金屬烤漆　109.2×109.2cm　藏處不明

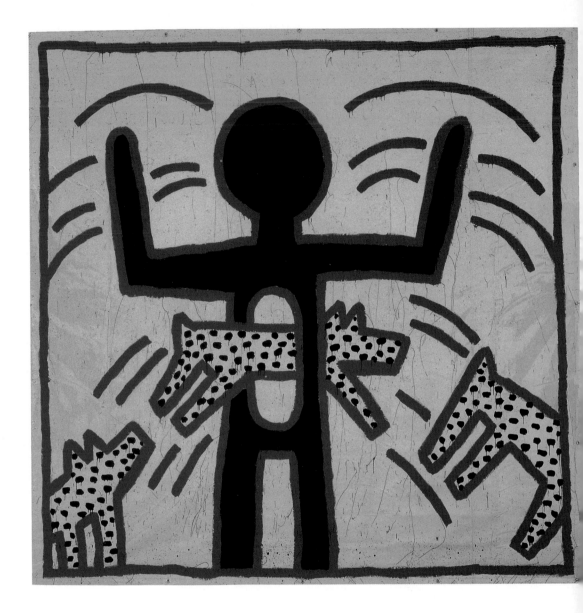

哈林　**無題**　1982年
含膠墨水、防水塑膠布
365.8×365.8cm
東尼收藏

　　尤其是人狗同樂，繪有深層的內涵，幅面很大，最後為畫廊主人東尼買去。哈林只是把過去的畫作重新推出。

　　有的太簡陋，要不是放在畫廊，實在沒人敢相信，到底是誰畫的？畫些什麼？相當幼稚。早期的個展中，粉筆畫在黑紙上，也在會場中，第二年仍然出現，重複的影像，不見改進。這是剛出道的情況，他很少撕畫，到處亂貼，或是送了朋友。哈林成名後，這些深具兒童畫純真趣味的繪畫反成稀有。

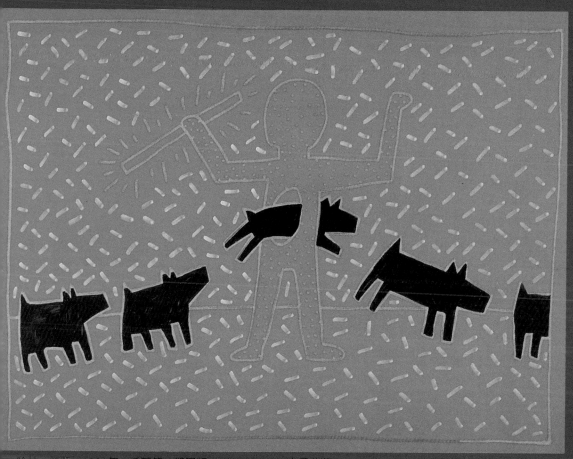

哈林　無題　1981年　毛氈筆、塑膠版　45.7×61cm　東尼收藏

哈林　無題　1981年　粉筆、紙　114.3×76.2cm　紐約東尼畫廊藏

哈林　無題　1982年　粉筆、紙　224.8×116.8cm　私人藏

KEITH HARING DRAWINGS · OCT. 9 ~ NOV. 13 - 82
TONY SHAFRAZI GALLERY · 163 MERCER ST. 925-8732

哈林在東尼畫廊展覽的宣傳海報　1982年　60.9×45.8cm　油墨平版印刷海報紙

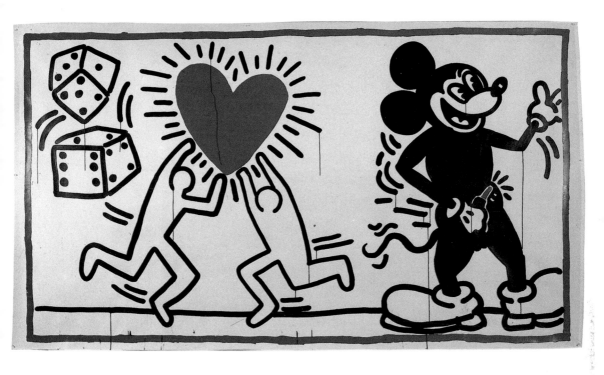

哈林　**善良與罪惡**
色筆畫紙，此作1982年
於東尼畫廊
展出

　　哈林在東尼畫廊首次畫展的海報早已佈滿紐約各街頭，黑白兩色，中間的小人分隔了兩張畫，下圖是兩個「狗頭人」擊掌歡樂，上圖被人拱抬，這是哈林心中的期望。

　　紐約CBS電視台，前來拍攝整個籌劃與準備工作，特別介紹現場的一幅畫。節目在晚間新聞播報。開幕當日真是盛況空前，人山人海，包括有俱樂部的人馬，藝術界的朋友，街頭藝術的小伙子，另外，特別請了幾位小姐以可樂罐招待來賓。

　　很多有名的普普藝術家都來捧場，其中以羅依·李奇登斯坦最有名。哈林送出了很多海報和別針，讓會場熱鬧得像是舞會的氣氛。同時出版了一本畫展目錄，耗資四萬元，哈林與東尼各出一半。第一頁就是哈林的照片。

　　這次畫展，所有的人都承認哈林的繪畫天分。他不只為個人奮鬥，也為時代刷出新頁，那些地下鐵的小畫，的確是紐約市的部分歷史，讓每個人感受到藝術。

　　畫展前，哈林回家一趟，這是這三年第一次回家。將十張百

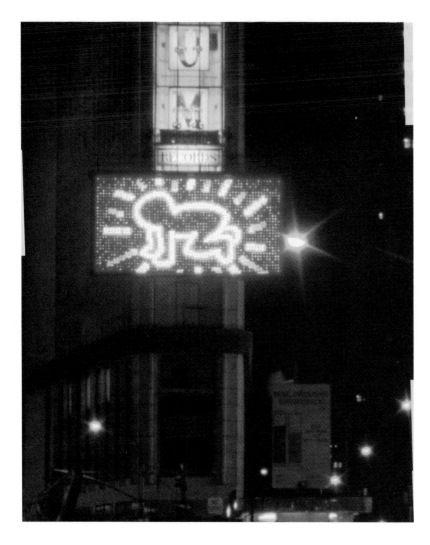

紐約時代廣場巨幅廣告
上閃動著哈林的作品
發光的小人像
1982年

元大鈔塞給母親：「這是我賣畫得到的，也是還給你過去多年來
給我錢的一部分」，同時邀請全家來參觀畫展。

收藏家朋友魯貝爾夫婦抵達會場，從來沒有見過這麼特別的
畫展，不但見到了哈林的全家人，且邀請他們到家晚餐。整個屋
裡到處都是哈林的畫。雖然主食只是義大利的蕃茄肉醬麵，但賓
主盡歡，度過一個快樂的夜晚。

這次成功的畫展，湧進了四千觀眾，哈林已經是藝術家了。
又找到了新的畫室，在百老匯街六一一號。奇怪的是他與有色人
種相處比和白人在一起，顯得更自在，甚而覺得過去白人做了太

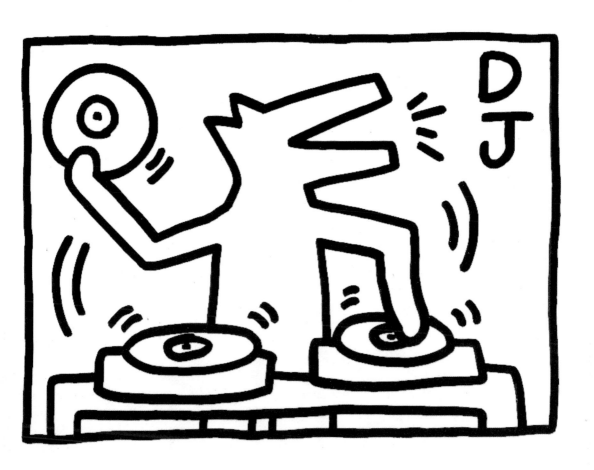

哈林　DJ　1983年
墨水、紙　47×63.5cm
私人藏

多對不起有色人種的事，真是太罪過！

　　有一天夜晚，紐約市最熱鬧的「時代廣場」圍聚了人群在觀看電動打字的巨幅廣告板，上面出現了一個四周散發光芒的小人像，紅底白圖，每隔廿分鐘將會出現，駐留卅秒鐘才會消失，這種情形一直維繫了一個月，這是哈林得意的一項公開展示。

　　哈林好動，精力無窮，可是忙於繪畫沒有太多時間，所以只好到一家舞廳「樂園車庫」（Paradise Garage）去跳迪斯可，那兒都是年輕人，百分之七十是黑人，百分之廿是西裔，百分之十是白人與東方人，只有星期五與星期六才開放。放音樂的人故意用手磨擦唱片，發出怪聲，哈林就畫了當時的情形，有些人瘋狂跳舞的樣子，也給哈林逮到了好題材。

　　星期六夜晚是專為同性戀的，哈林當然不會放棄，那裡有很

哈林　**無題**　1983年
墨水、紙　58.4×74cm
私人藏

多漂亮的小伙子，五年來他都不缺席。舞場提供免費果汁，不准飲酒，可是吸毒卻難禁止。他非常喜歡這個瘋狂的地方，竟然要求老闆讓他重新佈置。

　　哈林買了六呎寬的一卷紙，用墨筆畫了相當繁複而注意細節的圖案。開幕當夜，希望有人多注意這些改變，遺憾的是熱舞加上震撼的音樂，只見到彩色燈光的飛逝，與人人滿頭的汗珠，哈林可能是找錯了地方。

　　他總想展示些新東西，決定嘗試皮革。經朋友介紹帶他到一家皮革廠，他挑選了一些形狀奇怪而不多見的顏色，在上面又畫又塗，用彩色簽字筆畫滿，有些是採用酸性的顏料，略有侵蝕作用，使得表現呈現立體狀。

　　這個時候，街頭各地，很多年輕男孩在跳霹靂舞，不只是快

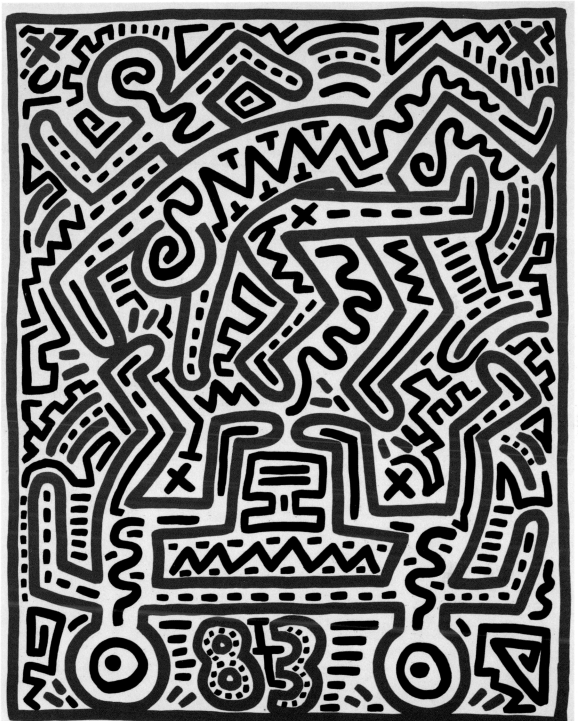

哈林在紐約娛樂畫廊展覽海報　1983年　74.6×59.4cm　平版印刷海報紙

舞步，並且要身手敏捷，不管多少人在一起，講求動作整齊，中間穿插個人表演，那就像是特技般，單手撐地，連翻帶滾，什麼花招都有。又像是地板體操，好的舞藝可以頭頂著地在打轉。哈林當然喜歡，這些動作全在畫中跳躍。

另一種又像是機械舞，仿效機器人舞蹈的樣子，花樣也是別出心裁，就像是麥柯傑克遜（Michael Jackson）的「月球漫步」的舞步，風靡全球。哈林覺得這些動作，有助畫中人物的活潑形象。他自己就在街上練習。

一九八三年的第一個畫展是在「娛樂畫廊」（Fun Gallery）舉行。因為經營的人是他高中時代的同學。霹靂舞與機械舞的各種不同舞姿，在哈林的畫紙上跳個沒完，意外的是普普藝術的天王安迪沃荷（Andy Warhol）親臨會場。哈林看到朋友的白球鞋，認為正是筆墨畫的理想位置。

安迪沃荷邀請哈林到「工廠」去參觀，兩人談到如何交換藝術品，當場讓哈林挑選一幅做贈品，這時候安迪的價碼是市場的熱手貨，相當昂貴。

一九八三年瑪丹娜也在一家西班牙俱樂部表演，她的男朋友幫忙寫歌，已經小有名氣。有些人嫉妒，絕不願見到哈林與瑪丹娜合作，會讓他們霸佔普普藝術的市場，兩個人都是賺錢能手。哈林曾經幫瑪丹娜錄影一場歌舞，他們都喜歡與漂亮的有色人種在一起，有趣的是兩個人同時爭一個男人。在一次新年舞會裡，他把一位霹靂舞高手送給瑪丹娜當禮物。

兩個人都是出身貧窮環境，靠自己才藝打天下，因而惺惺相惜，哈林的任何活動，瑪丹娜都當個支持者，很多人說他的畫太多色情，而瑪丹娜卻認為很有政治色彩。瑪丹娜的演藝活涯有很多挫折，她說：「當我想到哈林，我就不會覺得孤單」。真是知心朋友！

哈林與安迪相處的時間越來越多。拍立德照相機也為哈林照了人像。而哈林也開始搜集其他畫家的作品。家裡的冰箱與門窗都被這些街頭畫家留下了不少的標誌。

哈林　**無題**　1981年
壓克力與墨水畫紙
95.9×125.7cm
蘇黎世布魯諾畫廊

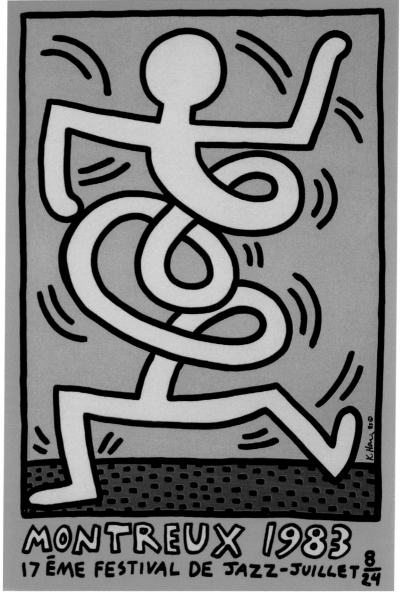

哈林　**爵士海報**　1983
年　100×70cm　五色
絹印　100×70cm

進軍歐洲與日本

　　哈林從未去過歐洲，一九八二年藝術代理商阿拉（Salvatore Ala）請他去荷蘭。由鹿特丹（Rotterdam）的藝術評議會主辦，展出筆墨畫。接著去阿姆斯特丹參觀博物館，他非常驚訝，這裡也

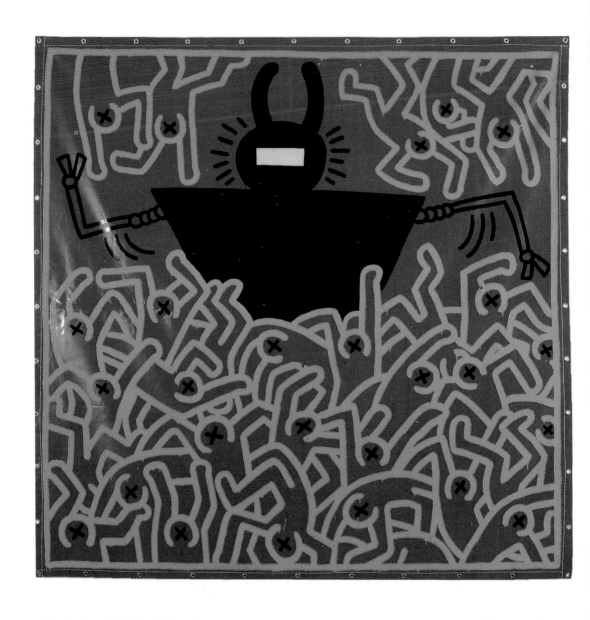

有很好的現代藝術收藏。行程很緊，遊歷各地，真是筋疲力盡，
幾乎沒有止盡，最後一天經過了鬱金香的種植場，這正是哈林廿
四歲的生日——五月四日。

　　第二次的歐遊很快來臨，這次去德國的卡塞爾，他有兩件很
大的畫布作品，將在現場出現。哈林要公開當場畫，不論任何材
料，任何地點，都能表現他的藝術才華，名聲傳播非常的快。

　　一九八三年要去日本了。他很崇拜東方文明，日本對哈林似

哈林　**無題**　1983年
樹脂顏料、防水塑膠布
304.8×304.8cm
私人藏

乎有很特殊的意義，整個東方的哲學、茶道、書法都令人嚮往。尤其是他父親曾在日本的美國海軍服役，家裡面有一張在日本大佛前拍的照片。

哈林迫不及待的想去日本，與東京的瓦他理（Watari）畫廊簽了一年獨家展售的合約。小天使同行，出發前，盡量從美國購妥所需的一切物質。在東京，他們是相當奇特的團體，小天使像是小兄弟，只有十五歲，他們住在傳統的日本式旅館，睡榻榻米，實在不習慣。第二天搬到市區的希爾頓旅館。尤其是小天使，一口日本食物都不吃，每餐仍是一個大漢堡。

大部分時間是在畫廊準備展覽，東京的人們早已名聞，所以很快成為媒體的明星。日本的畫廊主人是個富豪，在對面同時擁有一棟三層樓的大廈。哈林與小天使要把大樓的正面外觀全部畫上彩圖。

搭好了鷹架，用日本噴漆去畫。日本國家電視台全部錄影，同時四周圍滿攝影記者。完後，幾乎所有的報章雜誌都要求來做專訪。

哈林訂購了大批的日本絲絹、扇子與風箏。他們兩人在上面繪畫。又找了不少石膏的模型，就在外表塗上油彩，讓整個會場從上到下，都是那麼的充實。就在開幕前一天，三月七日，東尼也從紐約飛來助陣。

哈林 **無題** 1983年
樹脂顏料、防水塑膠布
304.8×304.8cm
私人收藏

日本人非常守規矩，排成一列進場，每個人都索取照片，有的還送禮物給哈林，這也是傳統的習俗，光是進場程序，耗了兩小時，這次畫展真是想不到的成功，尤其是在不同文明的國度。

隨後在俱樂部大開筵席，這時主人手捧銀盤，裡面放了一罐罐的噴漆，要求繪其中的一面牆。他們馬上照做。這時攝影與照相的燈光沒有停過。後來在俱樂部上廁所，攝影師也跟去。

當哈林離開時，媒體一路趕到機場。尤其是小天使，生平第一次出國，雖然要坐十三小時的飛機，卻是興奮無比，整個東京的行程，見到哈林的魅力，簡直無法向母親描述。

哈林是個很聰明的年輕人，到國外也是一種學習的機會，他

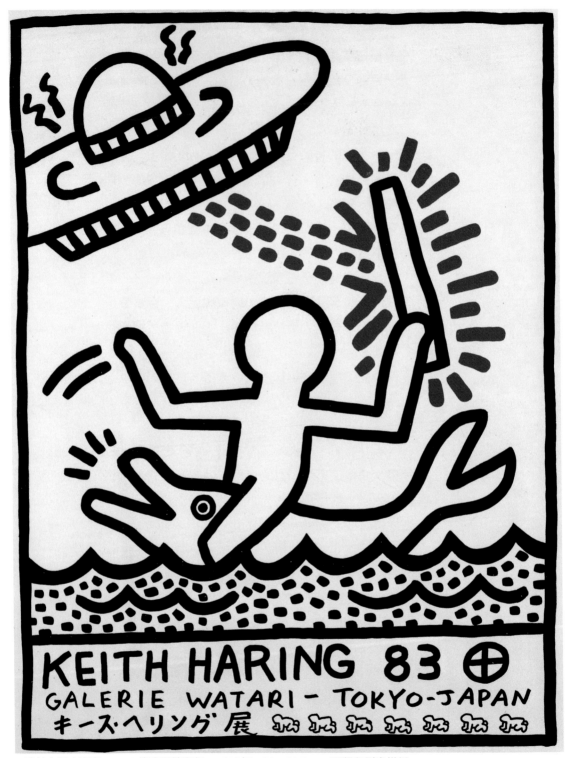

哈林在日本東京WATARI畫廊展覽海報　1983年　68×51.7cm　平版印刷素描紙

82

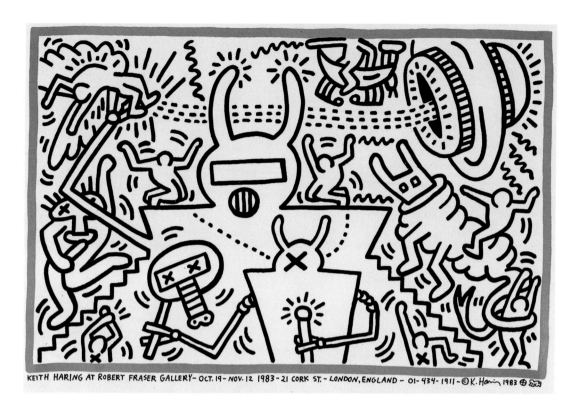

KEITH HARING AT ROBERT FRASER GALLERY- OCT. 19-NOV. 12 1983-21 CORK ST.- LONDON, ENGLAND - 01-434-1911-©K. Haring 1983

哈林在英國倫敦羅伯·
法蘭塞畫廊展覽海報
1983年　67.2×98cm
平版印刷海報紙

在日本看到機器人的玩具，覺得蠻有意思，照樣畫了一張機器人
與人類歡樂共舞。

　　這次畫展的海報內容，包括最重要的成員，有嬰兒、海豚、
飛碟，缺了狗。不知道哈林描寫的日本字對不對？

開始人體彩繪

　　日本回來後，再去歐洲。目標是義大利的那不勒斯，也是現
場秀，所有的作品都要在畫廊完成，也開始了哈林生平第一次的
人體彩繪。

　　當時有一家青少年的雜誌，要刊登他的故事與照片，因而哈
林決定來個特殊的展示。有一位建築系的男孩志願獻身，把衣服
脫光，哈林只塗上半身，以樹脂染料畫完，結果非常理想，這是

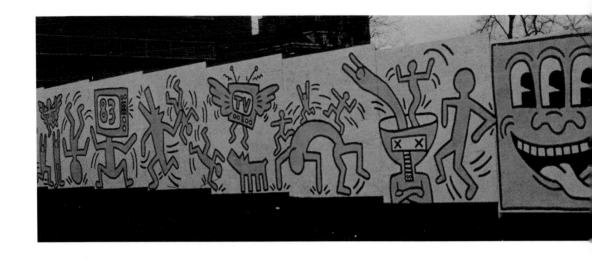

一次成功的經驗。

　　一九八三年十月十九日在倫敦的羅伯‧法蘭塞（Robert Fraser）畫廊舉行展覽。剛好遇到美國舞蹈家比爾（Bill T. Jones）在當地表演，他們是朋友，哈林決定用白漆來為這位黑人全身彩繪。舞者身材極美，從頭到腳，前身背後，每一吋都沒放過。

　　哈林租了一個特別的畫室，東尼也從紐約趕來，好友攝影師特殊處理，並且錄影全部過程，音樂也在現場播放，整個耗費四小時，白漆塗在身上相當冷，跳舞驅寒，還要為攝影師取得最佳的角度與鏡頭。對比爾來說，也是生平少有的經驗，拍了這麼多照片，只希望將來成為出版物時，不要忘記寫上舞蹈家的名字。

　　一九八三年二月維士康辛州的密瓦基市，有一所馬魁特大學（Marquette），邀請哈林製作壁畫，畫中每個人都跳得很痛快，不曉得大學生會喜歡「狗頭人腳」的生物嗎？

　　第二次在東尼畫廊的畫展已經接近，哈林正在畫室努力構思繪畫，主題命名為「邁向一九八四」，因為展期是在一九八三年十二月一直到一九八四年一月。必須快速工作，同時要把彩繪比爾的照片，放大到與真人的比例一樣。也為比爾製作一張很大的海報。

　　哈林決定要展覽木刻。有一種工具像是鑽子，它可以鑽孔、

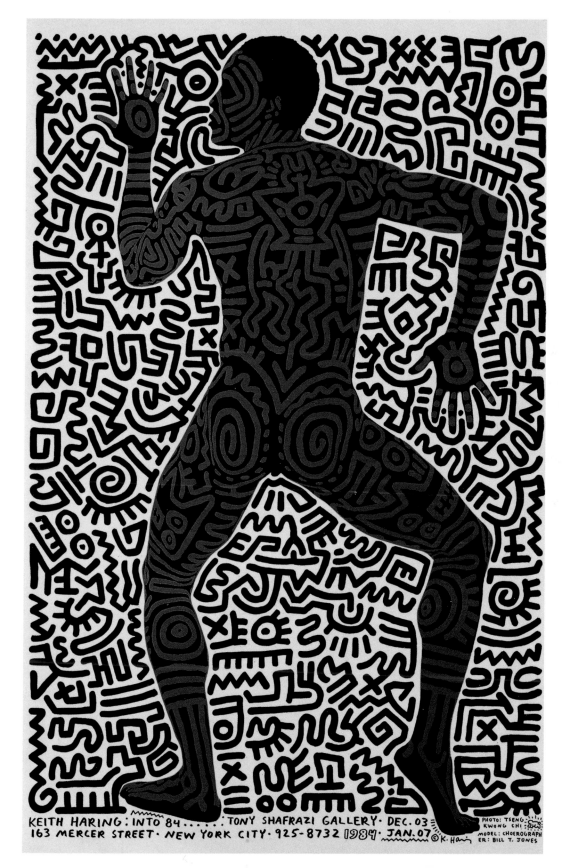

KEITH HARING: INTO '84 TONY SHAFRAZI GALLERY · DEC. 03
163 MERCER STREET · NEW YORK CITY · 925-8732 1984 JAN. 07

PHOTO: TSENG
KWONG CHI
MODEL: CHOEROGRAPH
ER: BILL T. JONES

哈林與攝影好友Tseng Kwong Chi
合作製作展覽海報
1987年

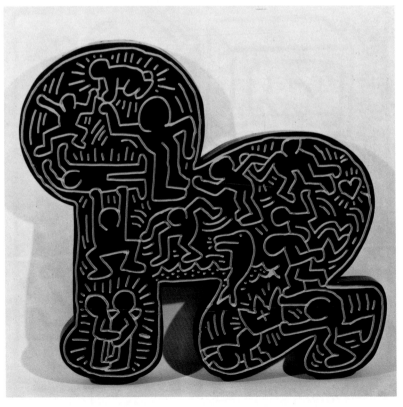

哈林與柯密特‧歐斯瓦德
無題 1983年 亮漆木雕
88.9×91.4×6.4cm
私人藏

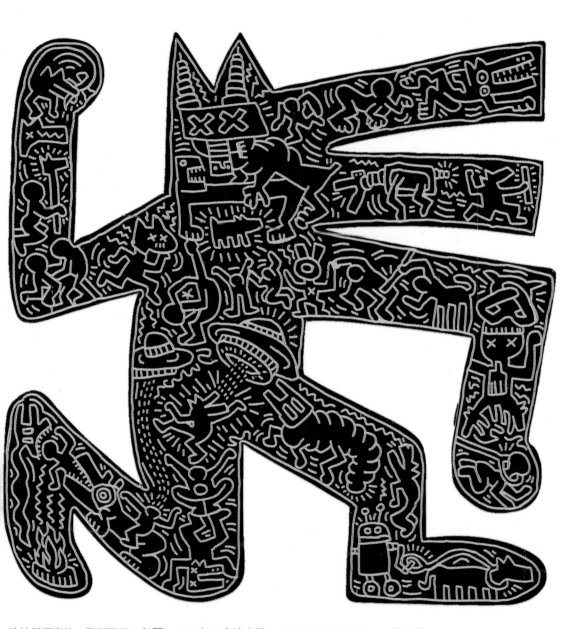

哈林與柯密特‧歐斯瓦德　**無題**　1983年　亮漆木雕　182.9×182.9×7.6cm　私人藏

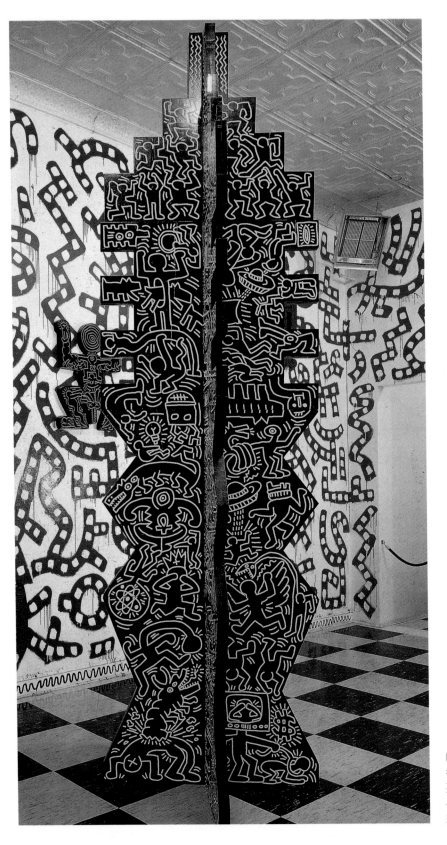

哈林與柯密特‧歐斯瓦
德　**無題**　1983年
亮漆木雕
426.7×127cm
紐約東尼畫廊藏

哈林　**無題**　1983年
墨水、紙
凱斯·哈林藏

鑽眼，也可以當做筆，在木頭的表面寫，或是畫，試用多次，發現非常方便。有的材料是立體的，有點像是圖騰柱，這種大件的放在中央，小件的掛在四周的牆上。

　　哈林把整個會場刷新一遍，用大刷子將牆漆成紅色。地板是畫成方形的棋盤，中間塗上紅線與白點虛線。比爾的照片放在中央，旁邊全是些金雕裝飾。通常哈林的畫是不標明年代的，這張機器人的舞蹈算是例外。

　　東尼又租了靠近畫廊轉角處的一個場地。他要把畫展弄得場面更大。裡面有樓上和地下室。將整個地下室佈置成迪斯可舞場，每晚都有舞會。樓上主要放置大件的帆布畫，其中有一幅是16×22呎，然後配合更多的小件木雕。

哈林　**無題**　1983年　螢光亮漆、毛氈筆、玻璃纖維　86.4×41.9×33cm　私人藏

哈林　**哈林與小天使**　1983年
金筆、毛顫簽字筆、玻璃纖維石棺

開幕之日，擁進好幾千人，整整一個月，夜晚是車水馬龍，音樂不停。有一夜，安迪沃荷出現，而走入地下室，強光的照射燈正打中他的假髮，一時怒髮衝冠，安迪趕緊用手掩蓋，否則假髮會飛掉。

纖維玻璃的半身像很適合哈林作畫。男性塑像比較大，仔細看，裡面小人有不同的動作，LA的符號很多。女性塑像比較小，有底座，佈滿小人。同樣的材料，卻做成木乃伊的棺蓋，相當別緻，竟能想到在這種地方也可繪畫，另有在日本絲絹的屏風上，畫滿祕密麻麻的圖像，也是哈林與小天使合作的結果。

有時候，他異想天開就在畫中出現，好的方面說，正代表豐富的想像力。這一次讓機器人與人類做遊戲，只有超人才能將人體單手舉起。常聽人說，腦袋開花，就讓哈林畫給你看。這兩張圖，在傳統的正派畫家，絕對是難以想像的，真正代表什麼涵意，只有畫主知道。

啟程去澳洲現場表演作畫

哈林的名字已經傳揚整個紐約，一九八四年是他活動最多的年頭。

畫展結束，啟程去澳洲。因為墨爾本的「維多利亞國家畫廊」與雪梨的「新南威爾斯畫廊」聯合邀請前往，都要求現場的表演。

墨爾本國家畫廊要在門前的巨型玻璃牆上畫圖案，而水柱正從前面噴下，所以第一步把水源關閉，然後使用吊車上的升降機，讓哈林站在裡

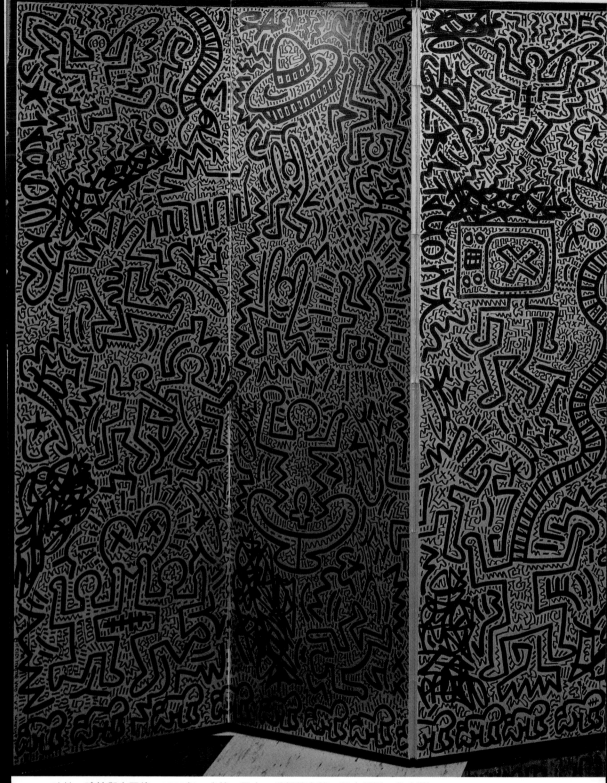

哈林　**哈林與小天使**　1983年　金筆、墨水、毛氈簽字筆、日本屏風　私人藏

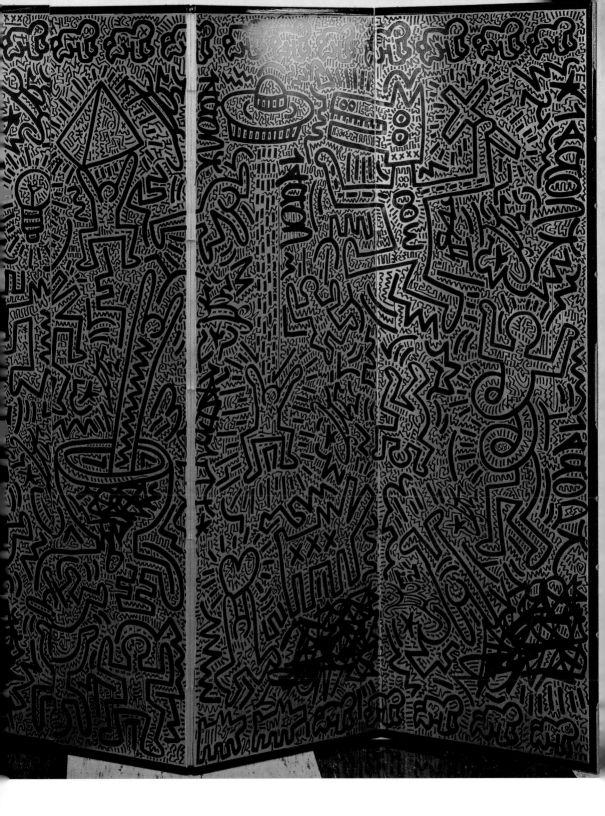

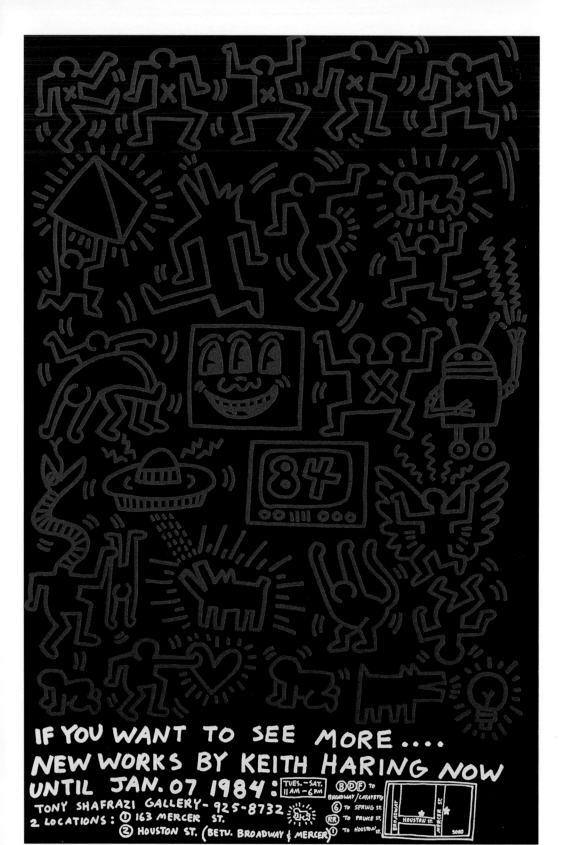

哈林在紐約東尼畫廊展
覽海報
1983年～1984年
114×75cm
平版印刷海報紙
（右頁圖）

哈林　**無題**　1983年
壓克力、防水塑膠布
213.3×215.9cm
私人藏（右圖）

哈林
無題（繪於《閣樓》雜誌
封面的作品）
1983年　124.5×172.7cm
（下圖）

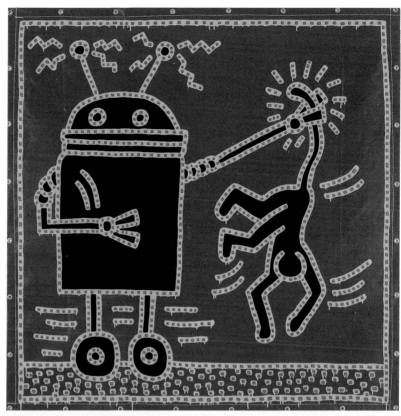

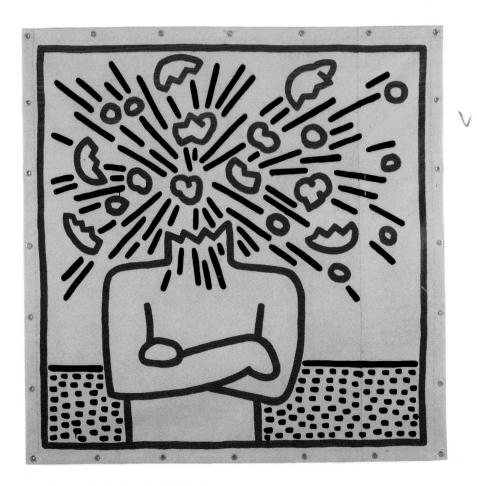

面作畫，以便於上下左右的移動。

當玻璃的壁畫完成後，成為墨爾本報紙的頭條新聞，「美國藝術家來澳洲創作原住民的繪畫」。有些澳洲人認為是外人侵犯了他們的藝術傳統。

事實上哈林在玻璃上所繪的圖案，正如同在世界各地所畫的一樣，都是一種想像畫，包括有小人、小動物與各種象徵圖形。兩個月後，有人拿槍對著壁畫射擊，子彈穿過玻璃，只好把這件藝術品移開。

當哈林在墨爾本的時候，有人從一所包含了小學到初中部的男子學校，打電話給他，「學校沒有經費，卻有一處非常理想的牆壁」，他看過以後，同意留畫，卻變成了永久的紀念。

在雪梨國家畫廊完成的是室內壁畫。整個澳洲的經歷不是那

哈林　**無題**　1983年
樹脂顏料、防水塑膠布
182.9×182.9cm
私人藏

96

哈林為美國明尼阿波里
斯沃克藝術中心設計的
海報1984年
61×91.5cm

麼熱烈。後來才發現負責整個旅程的承辦人，從未付款，而藝術
品也未公開展覽，所以說在澳洲的畫算是泡湯了。

回到美國後，各地邀請哈林設計壁畫。一個是在明尼阿波里
斯沃克藝術中心，他特地設計了海報（上圖）。一個是在紐約靠海
邊的「兒童村」。

另外愛俄華大學基金會主辦的三項活動，一是在美術館展
覽繪畫，一是參加爵士樂團的音樂會，最後一項是與一所小學
的兒童一起作畫，為期兩天（3月27～28），這位柯林‧恩思特
（Colleen Ernst）老師在課堂介紹哈林和他的畫。

哈林與兒童合作繪畫的活動越來越多，這也是他一生中最滿
足去做的事。從十二歲開始，就與嬰兒的妹妹在一起，他的父親
也喜歡小孩，哈林似乎天生與兒童有緣。有一年夏天，他在一家
幼稚園當美術與工藝老師，和孩子在一起覺得舒暢，是一生中最

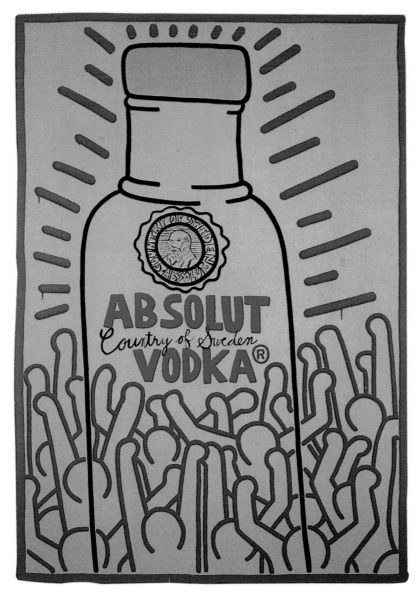

好的職業。

　　哈林喜歡孩子們的想像力，包含了誠實與自由，盡情的做腦力的激盪，而會顯示一種真情流露的幽默，吸收力特強，而能讓別人感受到這種朝氣。

　　孩子們也喜歡哈林的長相，也是娃娃臉，行為舉止與兒童差不多。所有的小孩都能領略這些圖案，因為是簡單的線。只要有

哈林為俄國烈酒伏特加
設計的廣告　1986年
（左圖）

哈林為迪斯可舞后葛蘭絲彩繪身體　1984年

時間，他的工作計畫盡量安排這些節目，在日本、在歐洲、在美國，所有的小孩都喜歡與哈林在一起。

哈林與安迪沃荷的交往越來越密。安迪像一塊磁鐵，不管男女老幼都想接近這位藝術工廠的國王。兩人交換藝術品的記錄越來越多。當安迪手下的人，批評哈林的作品只是圖案設計，安迪肯定的說，這是真正的畫家。兩人主辦活動與舞會，都是相互支援。

俄國烈酒伏特加（Vodka）的總裁，請安迪・沃荷幫忙設計廣告。安迪・沃荷的推薦，哈林於一九八六年也有一張很特殊的海報。安迪・沃荷又介紹迪斯可舞后葛蘭絲（Grace Jones），哈林幫她彩繪人體，舞后也成了安迪雜誌的封面人物。

哈林彩繪人體的形像，有點正似愛斯基摩、非洲與馬雅的混合體，而這樣的彩繪竟是舞台表演最佳的方式。當日葛蘭絲只剩比基尼泳衣，哈林朋友大衛（David Spada）是一位珠寶設計家，特別設計了高冠與珠寶衣為她穿著，又請了攝影師從頭照到尾，安迪是全程參予，仔細觀看，整個活動圓滿結束。後來舞后在「樂園車庫」表演。哈林再為她彩繪，不過圖案簡單多了。

一九八四年的春天，已經在籌畫生日舞會，他現在賺了不少錢，想與朋友分享財富，這個盛大的生日宴會要弄得有聲有色。

首先請瑪丹娜唱兩首新歌，同時在她皮夾克上繪畫。哈林特別雇了一位女助理來處理宴會上的一些細節，地點選在「樂園車庫」，不影響它的營業，日子選在星期三夜晚。小天使幫忙美化場地，到處飄盪著自己畫的彩色的棉布巾。

房間裡有個巨大的螢光柱，插滿鮮花。以手帕為邀請函，上面寫著「第一次的人生聚會」，附著宴會地點與時間。哈林又設計汗衫，分給每一個人。珠寶商朋友大衛製作項圈，贈送給每一個進場的人。參加賓客共有三千，而俱樂部平日最多是二千，尤其是很多人的穿著，真是比怪。安迪當然來了，凡是在紐約社交場合的常客全到了。當時最有名的黑人女歌星戴安娜拉斯（Dianna Ross）也來道賀。

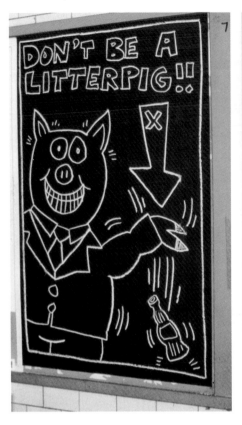

一九八四年的國外行，第一站是義大利的米蘭，為畫廊當場製作壁畫。接著去瑞士的巴塞爾。回到紐約後，紐約衛生部要求哈林設計一個標誌，這項活動的主旨是「不要變成豬窩」（Don't Be a Litter Pig），他就畫了一個普通的小豬，出現在公車與電視的廣告上。活動開幕的慶典上，市長特別謝謝他。

有趣的是，這位紐約市長是街頭藝術的敵人。當天哈林的新書出版，《藝術在橫越》（Art in Transit）正是所有地鐵繪畫的攝影集。送了一本給市長，看他翻閱的表情真是難過。一九八四年哈林偶爾也會去地鐵站繪畫。

接著飛往瑞士首都蘇黎世，為一家百貨公司設計六十秒的活動電視廣告。回到紐約，比爾將在布魯克林的音樂學院，表演巴蕾舞新劇，哈林設計海報，同時設計在舞台上的活動帳蓬，舞者比較容易的出入，而為了捧場，哈林特別租了三部高級轎車（

哈林為紐約衛生部設計的海報（上左圖）

哈林為葛蘭絲作人體彩繪　1984年在紐約市（上右圖）

哈林為比爾芭蕾舞新劇
設計海報　1984年
64×96cm
布魯克林音樂學院

Limousines）參加首演典禮，包括了瑪丹娜、安迪·沃荷，一共是十二人，表演完後是慶功宴。

　　一九八四年十一月十五日聯合國發行「國際青少年」的紀念郵票，同時發行了特別設計的首口封，上面印的就是哈林設計的蝕刻畫。

　　在他住的公寓裡，也像是個小孩的遊樂場。凡是在國外看到很特殊的東西都帶回來當擺飾。整個住的地方擺滿了各種物品，絕看不到一面白牆。

　　哈林嘗試在不同的材料上繪畫，陶瓷罐依形狀，可供作畫的區域有寬有窄，整個設計的確令人滿意。特殊處理的切割木器，以藍色為底，表面光滑，以橘色顏料作畫，相當別緻，整個木器的形狀與畫面，都是哈林喜歡的圖案。另一件也是木器，它的形狀與圖案都與過去不同，具有古代文明的特徵。

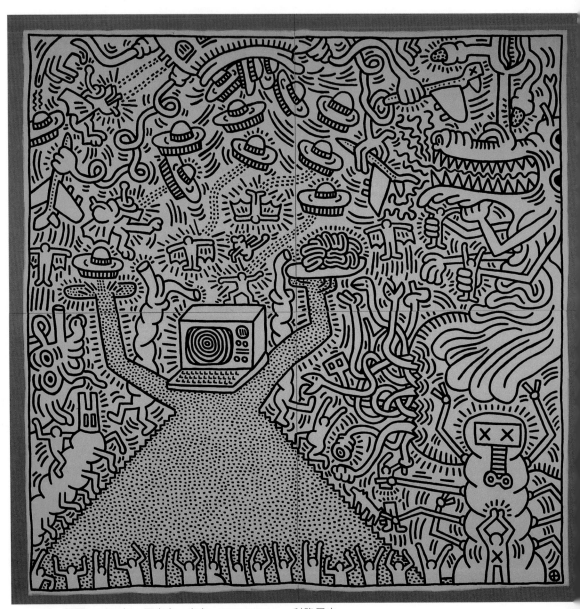

哈林　**無題**　1984年　壓克力、麻布　304×304cm　科隆展出

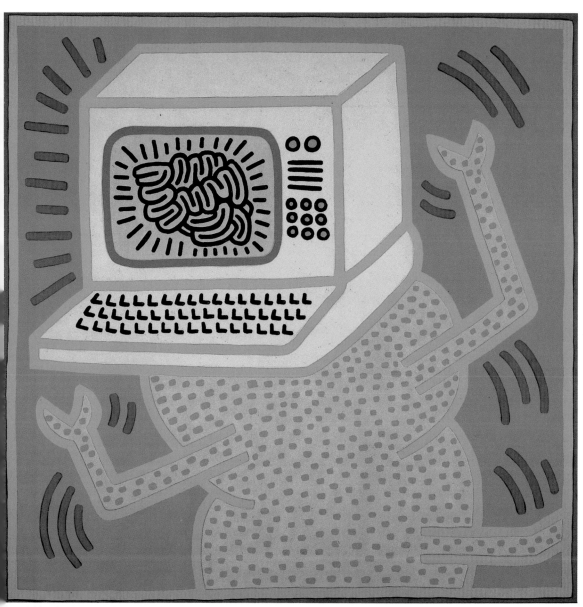

哈林　**無題**　1984年　壓克力、麻布　152×152cm　科隆展出

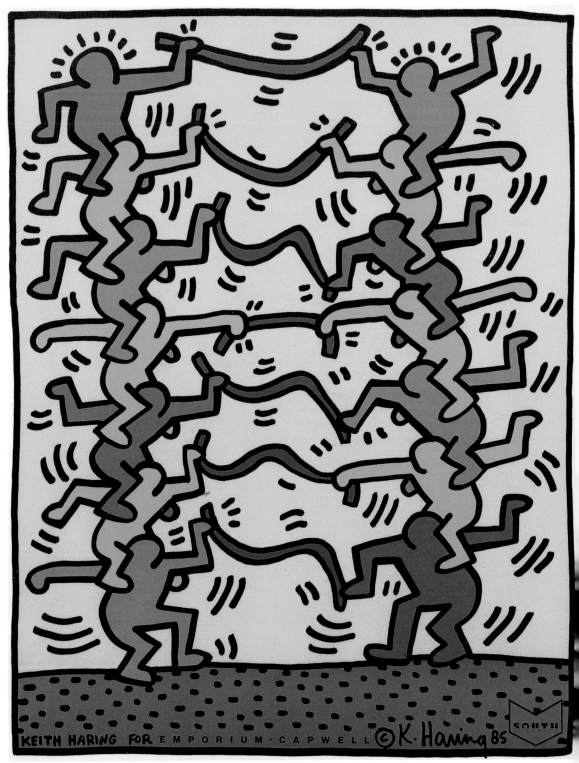

哈林　人疊人，手拉手　為卡普威爾百貨而作　1985年

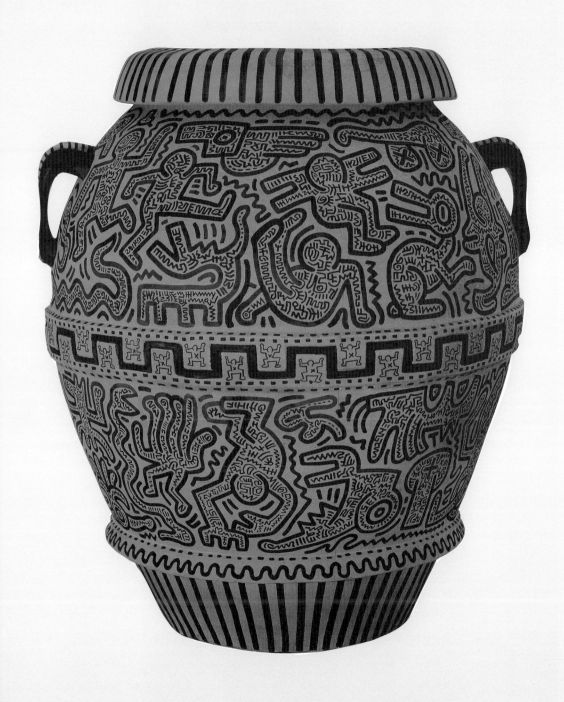

哈林　**無題**　1984年　墨水、陶瓶　104.1×86.4cm　藏處不明

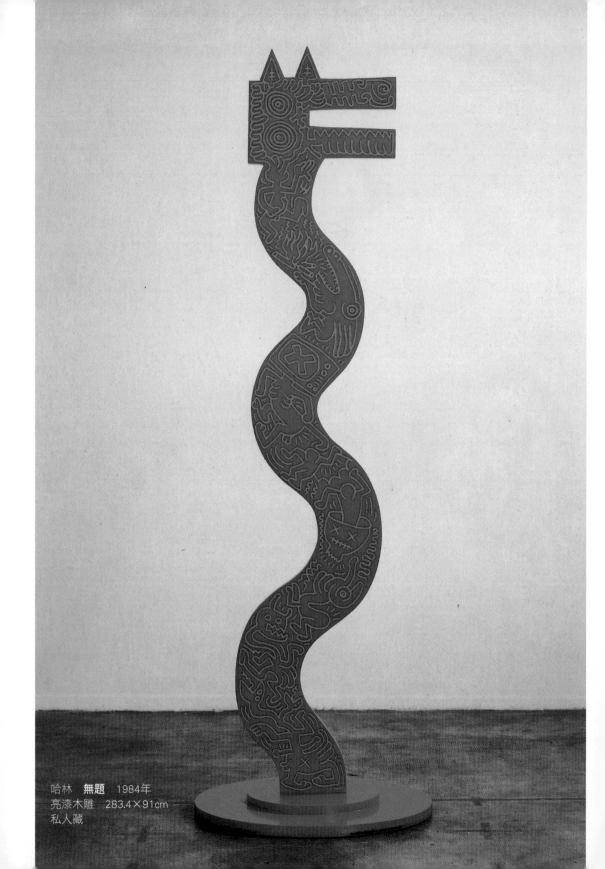

哈林　無題　1984年
亮漆木雕　283.4×91cm
私人藏

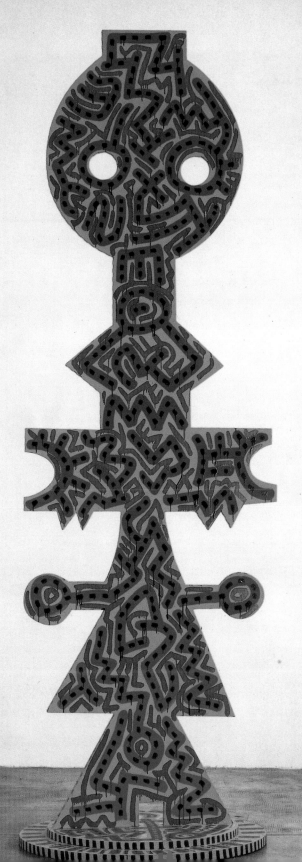

哈林　無題（1984年
亮漆、木板
253.6×111.8cm　私人藏

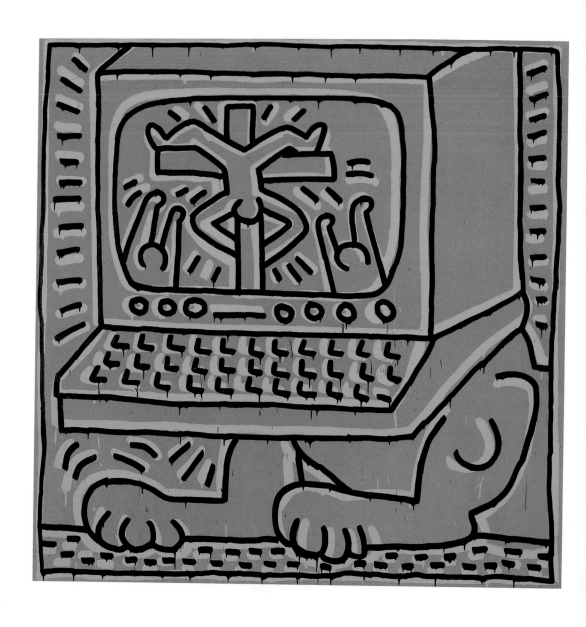

一九八四年五月廿九日，有一幅相當稀有的畫面出現，以往都為電視，這幅畫的主題是首見電腦與鍵盤，螢光幕顯示把人倒掛在十字架上。哈林畫出了他對電腦的顛覆印象。

這一年哈林的忙碌獲得了空前的收穫，各式各樣的藝術產品推陳出新，他的心情就像1984年的作品〈無題〉這幅以棉布為材質所作的永不停止的快樂舞者。

哈林　**無題**　1984年
壓克力、畫布
244.4×244.4cm
私人藏

圖見右頁

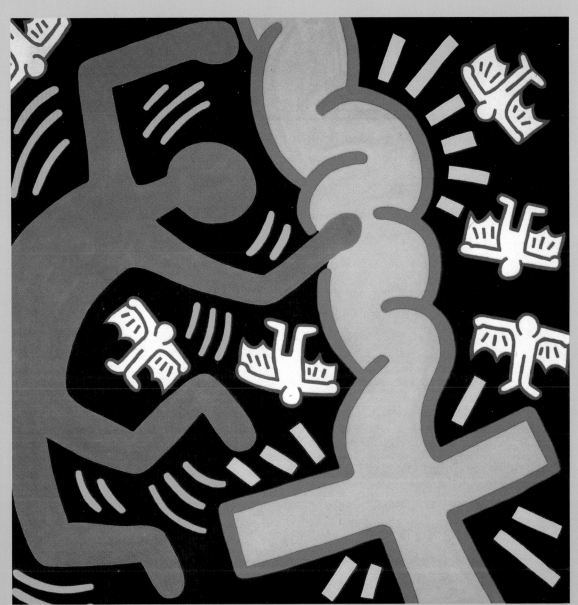

哈林　無題　1984年　壓克力、棉布　156×156cm　私人藏

突破藝術史的傳統表現自由智慧

　　一九八四年確是哈林藝術創作非常瘋狂活動的年代，但似乎也該終止了。因為他發現紐約的藝術界並未看重，美術館幾乎也不注意他的作品，藝術的世界是以斜眼看這小子到底在幹什麼？哈林也知道毛病出在好像他走的是捷徑，一下子什麼都跳到別人的前面，而此正是一般藝術家要花很多個年頭才能換得。他仍覺得自己是在藝術世界的外圍，卻也不知道為什麼？

　　當哈林去義大利的時候，正好與李奇登斯坦在米蘭的機場碰頭。在開幕前幾天，李奇登斯坦都去畫廊參觀哈林的工作情形，才發現簡直不可思議，一大堆的空白畫布、畫紙，要在兩天內完成，然後在畫廊展出，這與一般藝術家的畫展根本不同。

　　李奇登斯坦親眼看到哈林的構圖，沒有草稿，也沒有預先的概念，有時聽憑主辦單位提供的意見。所以他創作的繪畫包含了才華、能力、技巧和無限的掌控。他有超人的眼力，作畫從來不回頭，也不必更正，繪完後，就是高水準的畫面。圖中的小人、小狗，真是奇妙無比。他的卡通畫無人可比，真的是動畫。

　　李奇登斯坦認為哈林很會製造轟動，他並不是想要讓自己成名，而是希望人們喜歡他的工作。尤其是欣賞他的繪畫，每完成一張圖，幾乎沒有一個地方可以讓人覺得應該修改。就是一些在現場的即興畫作，絕不需要再回頭去做任何的添筆，而每一張圖都是那麼漂亮。

　　這一年哈林的〈自畫像〉有點特別，膚色也出現紅斑點，好像受到李奇登斯坦的影響。圖見8頁

　　也有別的藝術界人士分析，哈林的藝術並不仰賴整個藝術史的傳統，所以能表現真正的自由與直接。他沒有包袱，毋須遵循任何的格式。所有的兒童都喜歡哈林的藝術，因為它是一種直接的通訊，也是一種具有高度智慧的層次。

　　一九八四年六月，哈林聘請了朱麗亞為助理，同為廿四歲，接聽電話、細商合同，她的誠實與清純，贏得信任，工作後，絕

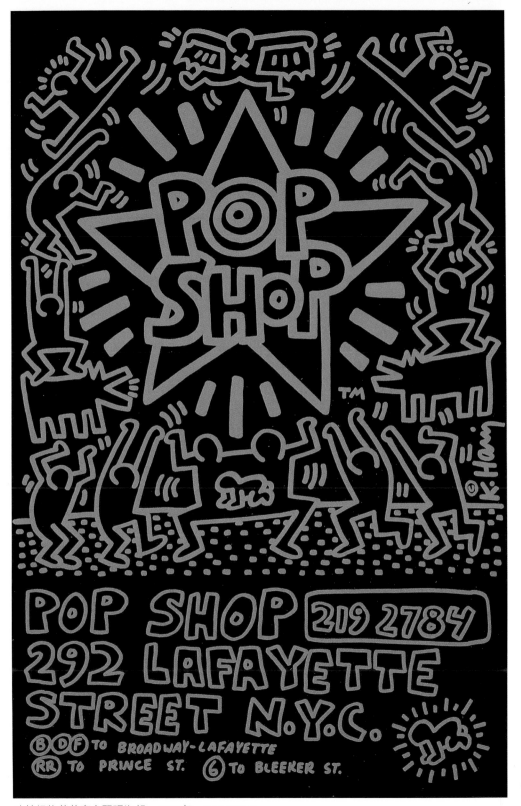

哈林紐約普普商店開張海報　1986年　86.3×55.7cm

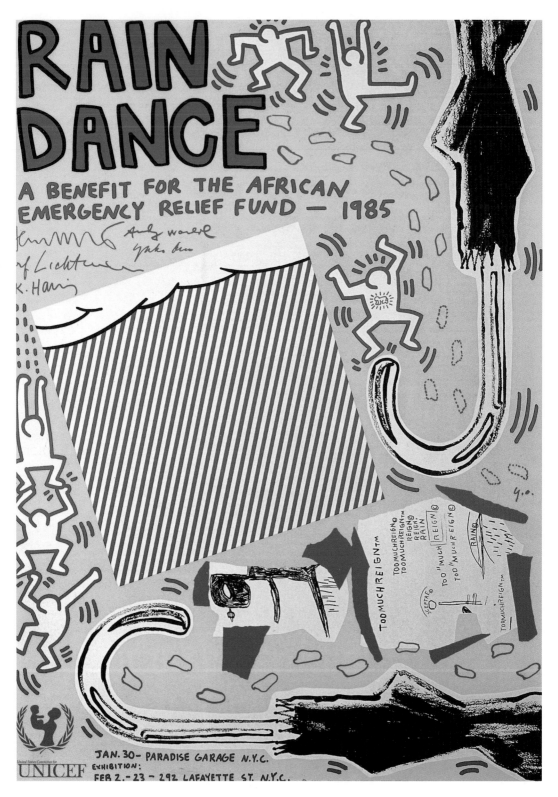

112

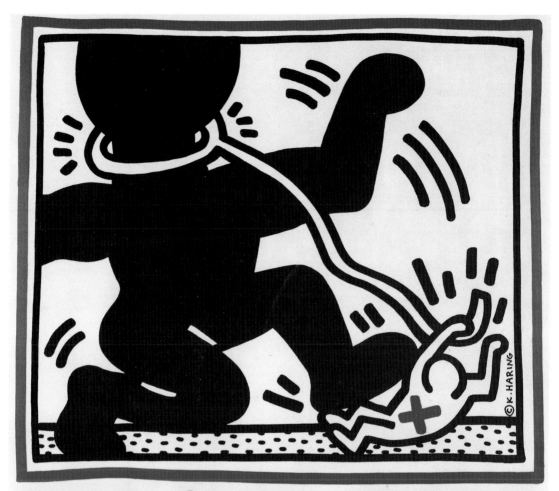

FREE SOUTH AFRICA

哈林設計「自由南非」
海報　1985年
122×122cm
印製20000張（上圖）

哈林為「非洲緊急救援
基金」設計籌款海報
1985年　79×56cm
畫中另有畫家安迪沃
荷、李奇登斯坦、巴斯
奇亞等名家筆下作品
（左頁圖）

不參予吸毒與一些不必要的應酬活動。

　　從一九八三年開始，哈林設計的汗衫在澳洲、日本、歐洲
都很風行，幾乎變成一種流行文化。他對種族與地域毫無偏見，
希望見到國際間的交往與流通。他不反對別人也做同樣的工作
，可是卻不容仿冒其名而行事。兩年來，情況越來越嚴重，到
一九八五年，因而決定成立一家「普普商店」（Pop Shop），自
行經營。一直到一九八六年才開張。

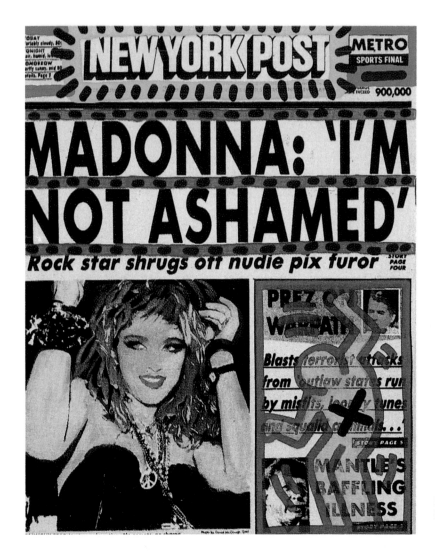

哈林與安迪沃荷合作為
瑪丹娜新歌設計海報
1985年

　　「非洲緊急救援基金」需要籌款，哈林負責組織及設計海報　　圖見112頁
的工作，同時邀請李奇登斯坦、安迪沃荷、約可（Yoko ono，披
頭歌星之妻）共同參予，同時在「樂園車庫」舉行義賣會。

　　哈林也設計「自由南非」的海報，為有色人種抱不平，不再　　圖見113頁
做白人的奴隸。

　　一九八五年哈林與安迪·沃荷合作海報，為瑪丹娜的新歌打
廣告，這幅畫是很多收藏家想擁有的。安迪·沃荷收藏了一件哈
林相當特殊的藝術品，那就是在紙糊的象體上畫滿跳舞的人影。　　圖見右頁

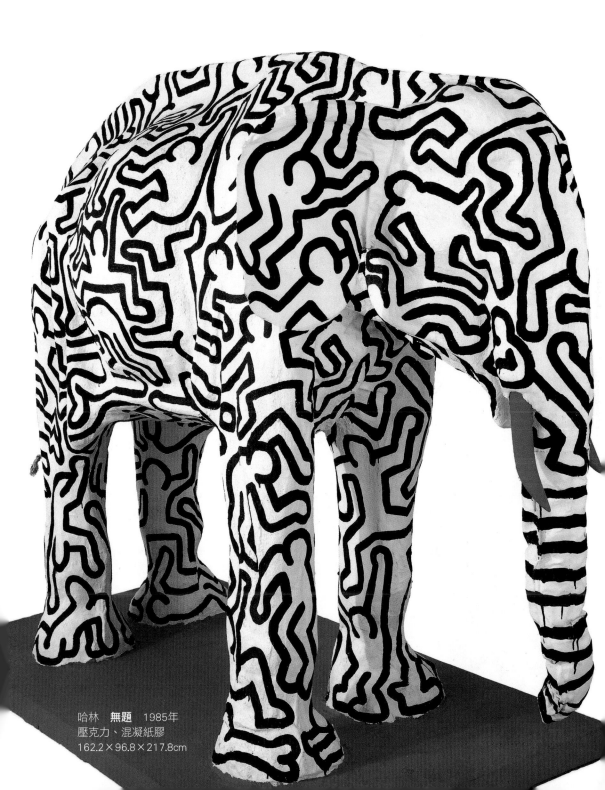

哈林　無題　1985年
壓克力、混凝紙膠
162.2×96.8×217.8cm

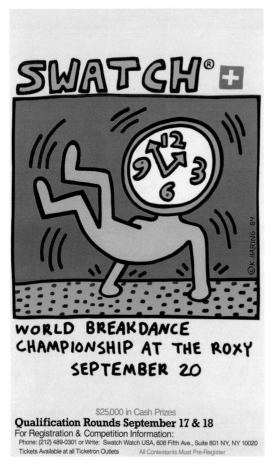

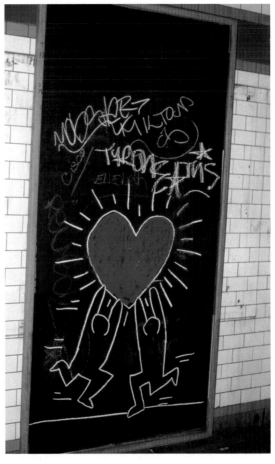

紐約市的地鐵又快班次又多，又安全，廣告牌並不是都貼滿的，而哈林現在太忙了，不能像過去一站一站的畫，偶而也會露一手，這是一九八五年少見的愛心畫。

有些小規模的商業廣告，哈林也參予。一九八四年九月Swatch手錶公司舉辦熱舞大賽，哈林設計應徵廣告，次年為這家公司設計了四種不同的錶面。一九八六年又製作賣錶廣告，每隻五十美元。

另一是為德國藥廠設計心臟病藥丸的商標。哈林又為美國《學校新聞》（Scholastic News）設計封面，這是一分全美的小學生刊物，發行三百萬份。

哈林在紐約地下鐵畫的愛心畫 1985年（上圖）

哈林為Swatch手錶公司設計的海報 1984年 103×61cm（左圖）

哈林設計的swatch手錶錶面 1985年（右頁圖）

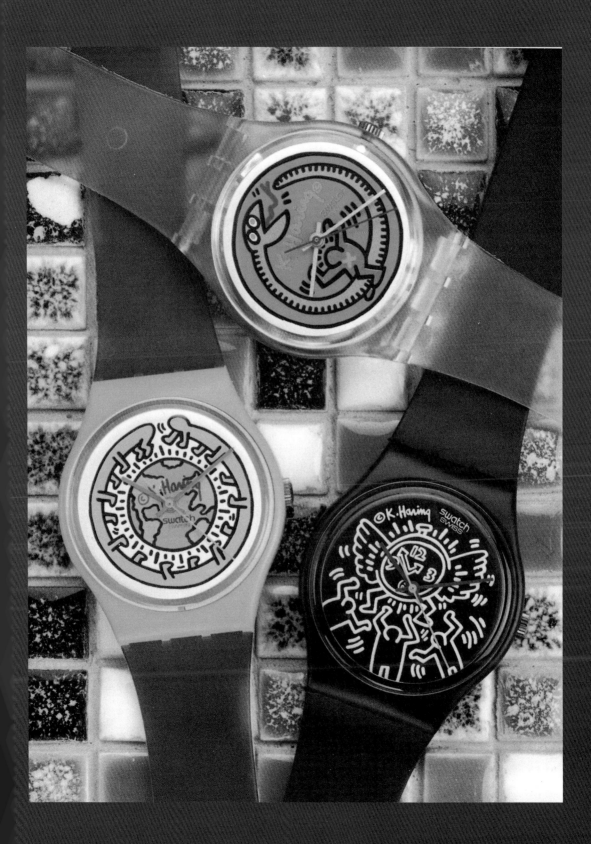

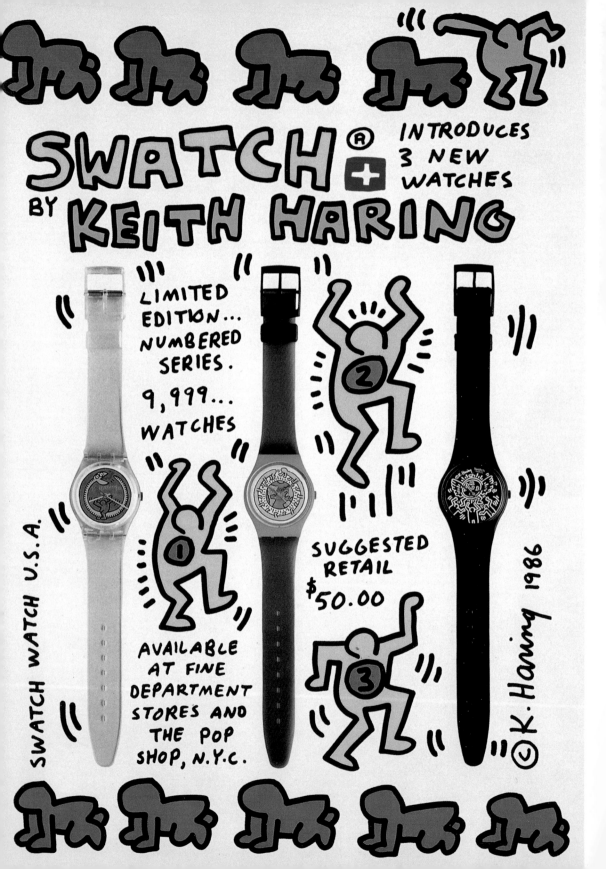

哈林 **無題** 1985年
（上圖）

哈林為Swatch手錶公司設
計的海報 1986年
91.3×63.4cm
（左頁圖）

接著哈林飛往法國馬賽，為國家芭蕾舞團設計新劇的巨幅前
幕。回到紐約，有人請他為影壇新寵希爾絲（Brooke Shields）製
作海報。最後決定讓她抱著卡通的紅心，而設計海報的酬勞被人
坑了，可是哈林與這位青春少女成了好朋友。

一九八五年，可怕的愛滋病已經傳開，讓很多人驚慌。事實
上在一九八二年即傳言，愛滋病主要發生在男同性戀身上，尤其
是紐約市和三藩市，人們稱之「同性戀絕症」。第一個為人熟知
的因愛滋病而死亡者是歌劇明星，很快的一般很隱密的同性戀場
所，開始無人問津。

一九八五年哈林決定舉行雙展，繪畫展是在東尼的畫廊，新
的雕塑展是在李奧·卡斯杜里（Leo Castelli）的畫廊。

卡斯杜里畫廊被稱為「藝術聖地」，瓊斯、李奇登斯坦等名
家都是卡斯杜里經紀，使它成為很多畫壇名人的代理商。首先，
哈林把展場畫廊牆壁全部塗上卡通式的小人物，安排整個班級的

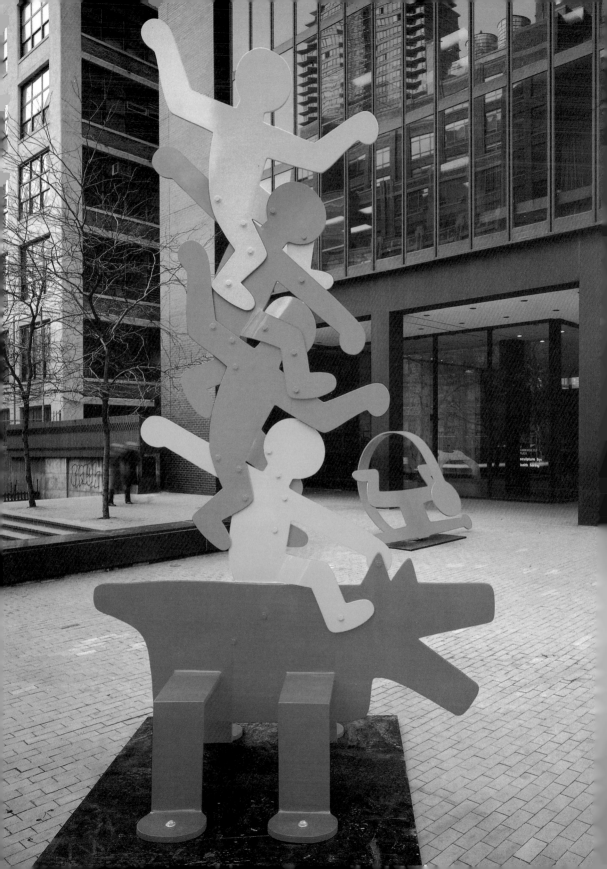

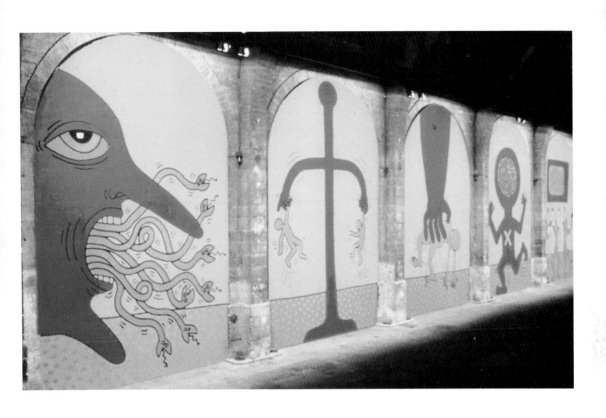

哈林 **十誡** 1985年
壓克力、油彩、畫布
裝置於法國波爾多當代
美術館

哈林 **無題** 1985年
鋁合金雕塑 公共藝術
（左頁圖）

小孩來參觀，同時讓他們爬上這些雕塑，會場變成兒童遊樂場。
而有三件雕塑放在聯合國大廈的廣場。星期天的紐約時報將哈林
照片與雕塑刊在第一版。

他設計的金屬雕塑相當誘人，四個人疊羅漢，騎在狗身上，
每個人的顏色都不同，後來安置在灰色的大樓前更是醒目。

這是他們第一次交手，李奧·卡斯杜里領教了哈林這小子的
厲害，整個牆壁有一百呎，而哈林在一天內完成，要不是現場觀
看，簡直不敢相信有這樣能力的人。李奧·卡斯杜里見過成千的
藝術家，而哈林的直接和自我的卡通表現，在藝術界將會扮演重
要的角色。

一九八五年底，法國的波爾多（Bordeaux，產葡萄酒出名）
當代美術館，有盛大展覽。美術館主任來紐約邀請哈林展覽，場
地包括整美術館，所以哈林先去瞭解實際情形。第一樓準備展出
大件的筆墨畫，有些都歸入私人私藏，必須去租借。樓上都是最

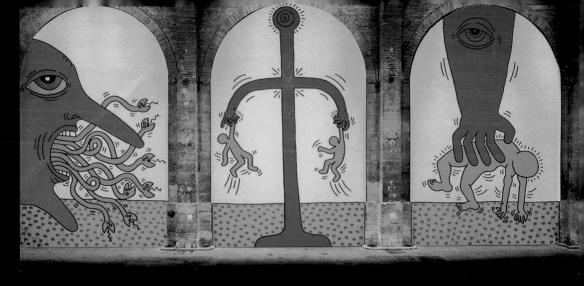

哈林 十誡 1985年 壓克力、油彩、畫布
裝置於法國波爾多當代美術館

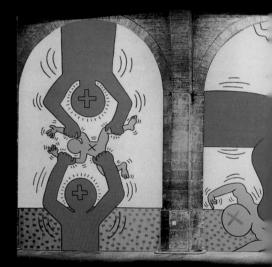

近的新創作，同時包括木刻的圖騰與雕塑。底層像是個大廣場，
有五個拱形柱，掛上畫布，將有十幅畫。回到紐約後，展開了準
備工作。

　　原定時間抵達波爾多，可是還有三天就開幕，決定了大型的
圖畫內容是＜十誡＞，哈林瘋狂的工作，比任何時候都要長，靠
興奮劑持續，總算完工，人已虛脫。凡是在歐洲的朋友都趕來，
助理朱麗亞與東尼也從紐約飛來。

　　揭幕典禮由法國多數黨領袖與市長共同主持。隨後在市長官

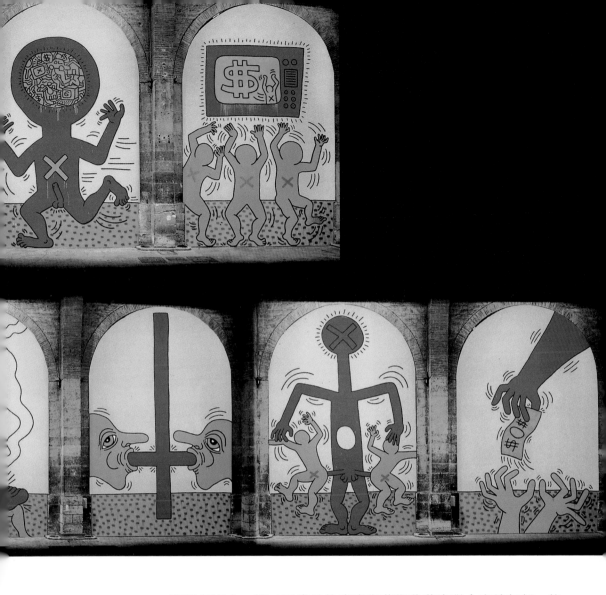

邸舉行宴會。第二天當地的富豪與藝術收藏家聯合宴請午餐。依
照過去的經驗，哈林知道如何應付媒體，使他們都滿意。

與畢卡索比較

　　一九八六年五月四日哈林生日紀念會又到了，選了大場地
「希臘神夜總會」。舞池的背景是巨幅的圖案，請帖是五千份，
送出了五千件汗衫，別出新裁的邀請卡設計成拼圖式的，以黑白

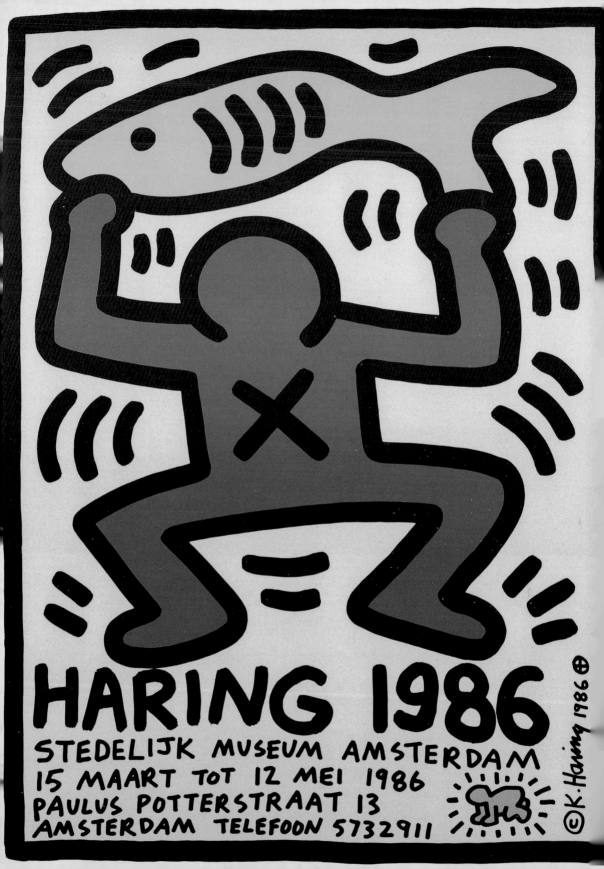

哈林的作品置於阿姆斯特
丹市立美術館中庭，左方
坐者即為哈林　1986年

哈林於阿姆斯特丹市立美
術館的展覽海報　1986年
（左頁圖）

哈林在荷蘭阿姆斯特丹
為美術館儲藏大樓外牆
作畫　1986年

墨筆去畫，用四方的小盒子寄出，每個盒子裡有兩個別針，必須隨身戴著才能進場。「生日快樂」的歌由紅歌星喬治男孩（Boy George）主唱，然後由空中飄落數不完的氣球。

　　一九八五年在波爾多美術館的展覽將繼續。一九八六年巡迴到阿姆斯特丹市立美術館。由於〈十誡〉面積龐大，暫存地下室。哈林必須補充新作品，所以又有兩件需要安裝。其中一件是巨幅的絲綢用來遮蔭，保護美術館中庭的藝術品，因為質料是細紗布，只好用噴漆，這變成了永久的收藏物。

　　哈林自願為美術館儲藏大樓的外牆作畫。從早上十一點開始畫，下午六點完成。奇妙的是沒有底稿，也不衡量位置，從來不下鷹架去回顧，竟然沒有一筆一畫的錯誤。好幾百位兒童來美術館參與哈林的實際繪畫活動。

　　十月十八日巴黎的丹尼爾（Daniel Templon）畫廊舉辦哈林第一次的畫展。雖然銷售並不理想，卻是在巴黎的重要藝展。

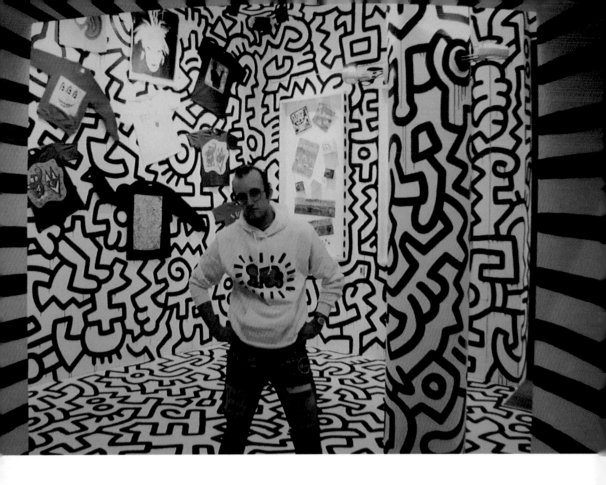

哈林在紐約開設的「普普商店」 1986年

　　一九八六年的藝術市場，哈林的作品價格節節高升，因而搬到了一個新的畫室，地點在紐約的百老匯大道六七六號。同時請一家建築公司來設計「普普商店」（Pop Shop），新聞週刊派記者來採訪。店裡有哈林所設計的各式各樣的汗衫，人們都喜歡穿他設計的特殊圖案。

　　為了慶祝國慶，紐約各界籌劃設計一幅高達十層樓的布條，上面繪勝利女神的火炬像。哈林先要畫好黑色輪廓，然後邀請全市一千個兒童來畫。三天裡，教育局的合作，送來各校不同膚色的兒童，每次五十個小孩，工作四十五分鐘輪班，漢堡王與百事可樂贊助。慶祝會由州長夫人主講，兒童合唱「美麗的美國」。

圖見128、129頁

　　一九八六年最得意的事是去柏林圍牆繪畫，由西柏林的博物館主辦，到了現場才發現，美國的紐約時報、前鋒論壇、時代雜誌、人民雜誌早已等候。全世界電視網將做介紹。哈林要畫

圖見175頁

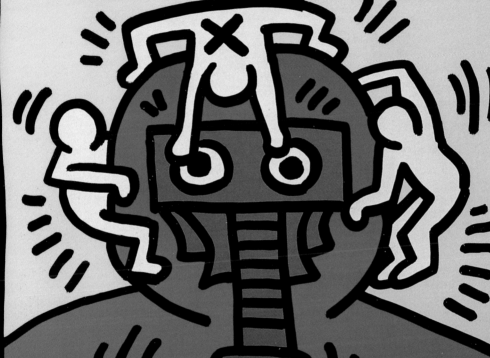

哈林在巴黎丹尼爾畫廊的展覽海報　1986年

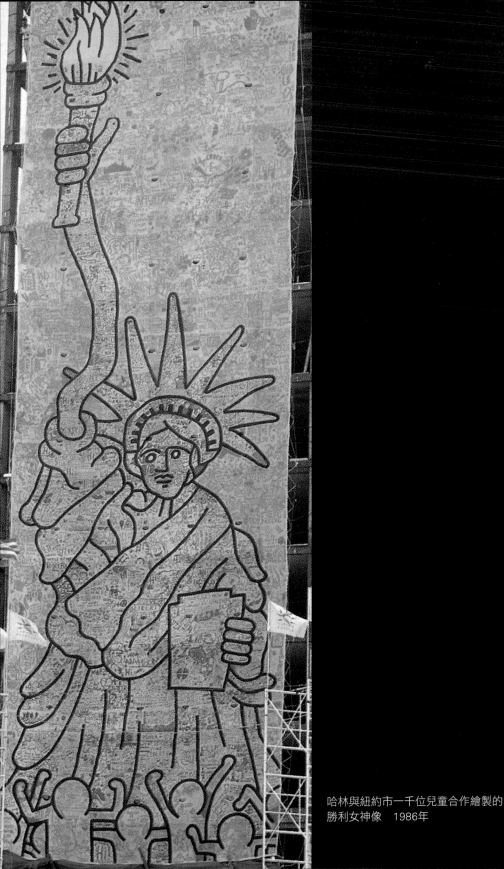

哈林與紐約市一千位兒童合作繪製的
勝利女神像　1986年

哈林與紐約市一千位兒
童合作繪製的勝利女神
像（局部）　1986年

三百五十呎長的壁畫，他以德國國旗的顏色——黑、紅、黃塗上去，圖案是人類的手腳相連，暗示東西德早日統一。

　　哈林一天就畫完，當夜有慶祝會，第二天有一大堆記者的訪問，沒多久，所繪的圖案被當地人重新刷過，因為有的人並不願意看到統一。把牆仍然漆成灰色。

　　通常哈林的畫多是沒有命名的，可是在一九八六年有幾幅他

圖見130頁畫的人像都加上名字，畫法也與以往不同。一是描繪自己與女秘書，一是迪斯可舞后葛蘭絲。

圖見131頁　　哈林曾經為葛蘭絲全身彩繪。另一是〈誰怕紅黃藍〉（Who's Afraid of Red, Yellow, and Blue?）幾乎是抽象與立體的混合畫。由於畫了太多的人與狗，哈林好像活在人狗之間，畫中這個人手裡

哈林　**哈林與茱麗亞**　1986年　壓克力、油彩、畫布

哈林　**葛蘭絲**　1986年　壓克力、油彩、畫布

哈林
誰怕紅、黃、藍
1986年
壓克力、油
彩、畫布
213.4×121.9cm
私人藏

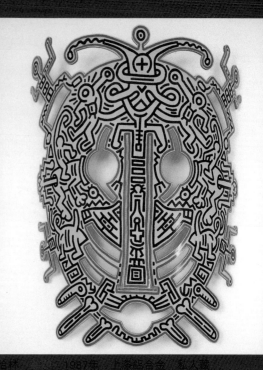

哈林　無題　1987年　上漆鋁合金　私人藏　　　哈林　無題　1987年　上漆鋁合金　私人藏

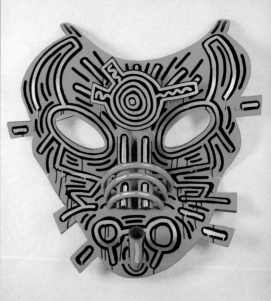

無題　　　　　　　　　　　　　　　　無題

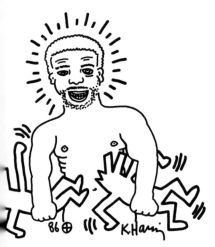

哈林　**無題**　1981年
壓克力、墨水、紙
271.8×472.4cm
藏處不明

圖見134頁

抱的就是「狗頭人腳」。

　　一九八七年哈林到康州的耶魯大學，這是全美最重視藝術理論的地方，也是全美大學中藝術書籍出版最多的高等學府。卅歲的年輕畫家，為追求未來藝術美夢的學子上了一門課，他覺得非常榮幸。

　　「美國殘障運動會」籌募基金，哈林答應設計唱片的封面與海報，將於聖誕節發行「聖誕歌曲精選」，並將版權捐出，而被選的主唱歌星，也是不取酬勞，這張唱片至目前仍以CD發行，只是封面的顏色，年年不同，而歌曲內容也隨年代而更換。

　　一九八七年的新創作非常成功。哈林的面具製作、材料是用輕軟的鋁合金，原來設計並非真正要戴，如果眼睛的位置可以看得清楚，未曾不是好面罩。圖案、形狀、顏色與主題都是上品，介紹下列八種：

　　(1)長嘴面罩

　　(2)暴徒面罩

　　(3)蛋頭面罩

　　(4)舞者面罩

　　(5)長舌面罩

　　(6)非洲面罩

　　(7)頭顱面罩

　　(8)六眼面罩

　　當哈林去巴西度假的時候，聽到安迪‧沃荷去世的消息，他和朋友在巴西海邊，燒了一個安息營火。回到紐約，參加了一九八七年四月一日在大教堂舉行的追思禮拜，千人參加。安迪‧沃荷的突然去世，對哈林打擊很大，兩人正完成多張爵士樂的海報，很多計畫將繼續展開，尤其安迪‧沃荷是哈林的最重要支持者。

　　一九八七年的春天，哈林開始了三個半月的歐洲之旅，這是他出國最久的一次。第一站是巴黎，參加龐畢

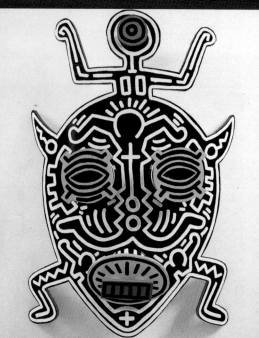

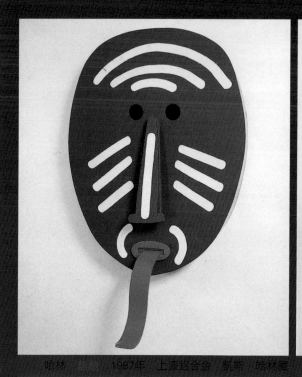

哈林　無題　1987年　上漆鋁合金　凱斯．哈林藏　哈林　無題　1987年　上漆鋁合金　私人藏

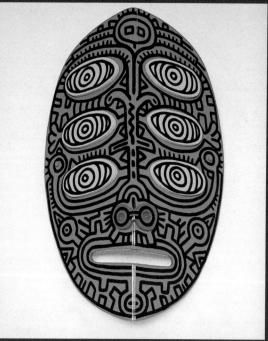

哈林　無題　1987年　上漆鋁合金　私人藏　　哈林　無題　1987年　上漆鋁合金　私人藏

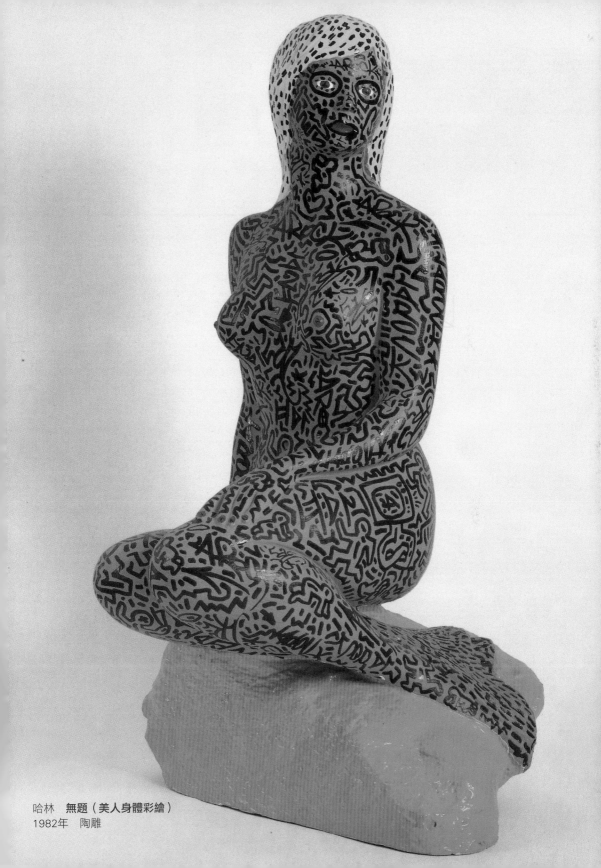

哈林　無題（美人身體彩繪）
1982年　陶雕

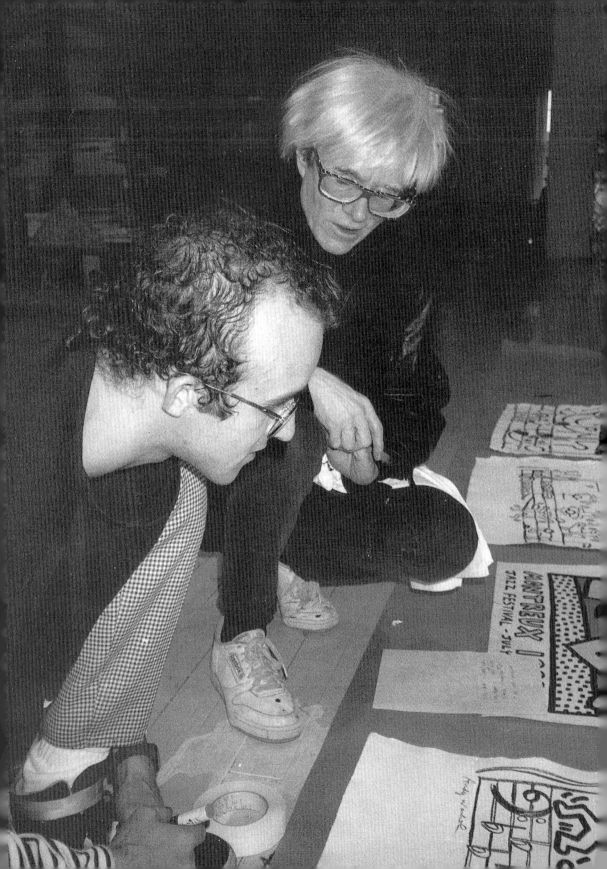

度現代美術館十週年紀念，凡是過去曾在該館展出的藝術家都被
邀請。

透過法國代理商，哈林要為法國歷史最悠久的兒童醫院做點
裝扮，要在圓形的樓梯柱畫上圖案。整個工作連續三天，全部都
在外面，當時天氣又不好，相當困難。

哈林在巴黎見到了所有的朋友，碰巧是他廿九歲的生日，有
的人特地由紐約趕來。

畢卡索兒子克勞德（Claude Picasso）曾一九六七到一九七五
年在紐約當攝影記者，當畢卡索於一九七三年去世時，克勞德回
到法國處理父親畢卡索複雜的遺產。他的妻子是美國人，在紐約
就認識哈林。

克勞德的家距離紐約兒童醫院很近，哈林每天畫完後，都是
到克勞德家吃辣的食物。小兒子嘉斯敏（Jasmin）常和哈林一起玩
耍，並且一起畫畫。

克勞德從頭到尾看著哈林為他兒子的門畫上圖案。他認為，
如果畢卡索還在的話，一定會被哈林這種人嚇壞。因為哈林是個
真正自己動手的人，並且馬上就做，這是畢卡索最欣賞的，他們
兩人都有超人的精力。哈林連想都不想，站在門前，從上畫到下
面，彎著腿畫到最後一筆，從未停過，回頭去看。畢卡索與哈林
作畫正是相同的步驟。

過去哈林多次為別人彩繪身體，突然有一天，在自己的手掌
圖見138頁
心畫一幅很細的圖案，整個手掌都畫滿了。

一九八七年哈林在德國杜塞道夫製作壁畫時，面積很大，獨
力完成，奇妙的是人與狗不像過去麼明顯的重複出現，用色種類
也比以往加倍，算是相當特殊的一件大製作。

人類的舞蹈是哈林畫中的重心，尤其是霹靂舞與機器人的
動作盛行後，增加了畫面的多樣性與活潑性。使得雕塑的製作，
也有了多發揮的餘地。尤其是穿心人，幫助了鐵塑的延伸性。在
圖見139頁
一九八七年的三件藝術品，一是〈頭穿過肚子〉（Head Through
Belly），一是〈揪扭〉（Breakers），另一是〈頭頂功夫〉（Head
圖見140頁
Stand）利用雙圈結合，亮光漆顯得顏色非常調和。

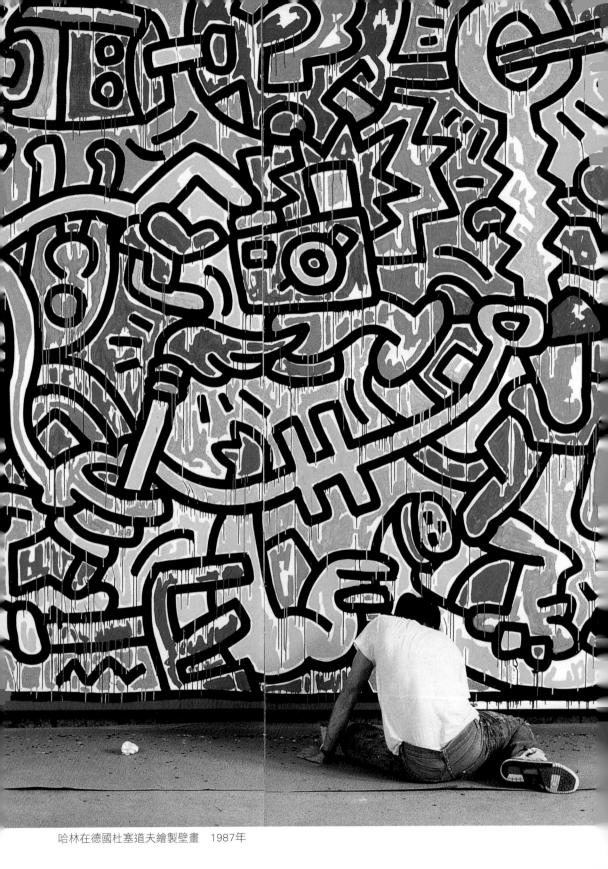

哈林在德國杜塞道夫繪製壁畫　1987年

哈林　頭穿過肚子
1987～88年　亮漆、鋼鐵
151.3×142.1×130cm
私人收藏

東京普普商店開張

　　從法國飛到東京，哈林要為普普商店開張而忙錄，可是一時無法決定地點，所以又回到巴黎，轉機到慕尼黑。

　　由維也納藝術家安德理（Andre Heller）籌劃興建旅遊公園，邀請了歐美藝術家共同參予，包括有達利（Salvador Dali），英國的大衛·霍克尼（David Hockney），美國的李奇登斯坦等五人。

　　哈林決定為旋轉木馬的遊樂場，畫上各式各樣的卡通人物，也是他的註冊商標。另外還有一幅面積很大的帆布畫，孩子們會喜歡。

　　這是一件轟動國際的藝術活動，並且出版了漂亮的書本，把每個藝術家的創作全部詳細刊載。

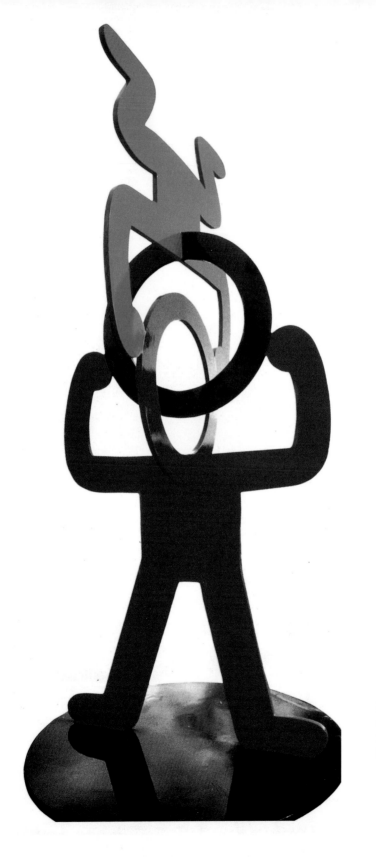

哈林　頭頂功夫　1987
年　亮漆、鋼鐵
205.3×93×1.7cm
私人藏

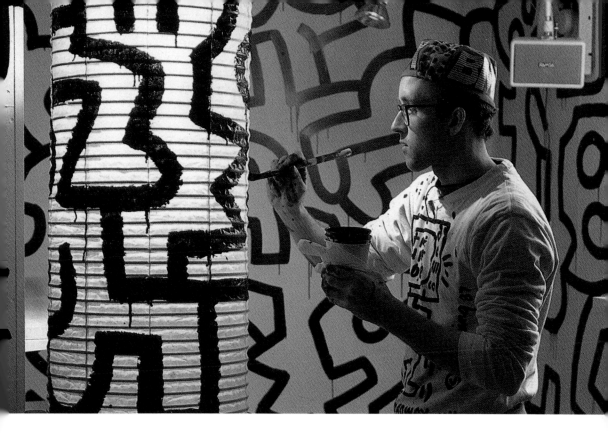

哈林為東京普普商店的
內部作畫　1988年

　　下一個國家是比利時，「121畫廊」是哈林在歐洲最喜歡的場
地，這是第二次合作，開幕當天，熱鬧非凡，展覽結束，作品全
部賣光，所以他為畫廊老闆羅傑（Roger Nellens）的另一事業——
俱樂部，畫了整面的牆。

　　羅傑觀賞哈林壁畫的整個過程，讓他覺得真是痛快。買了最
好的畫布，不用助手，自己先畫黑色輪廓，在鋁梯上上下下，輕
巧無比。當哈林畫黑粗輪廓時，播放的是一種相當響亮的搖滾音
樂，節奏感十足，震人心弦。第二天開始上彩，換了一種像是小
提琴的抒情調子。

　　很多人都說這麼大面牆，他一定畫不了。要不是親眼所見，
簡直不敢相信。哈林所畫的任何一條線，或是圖形，都是完全正
確，而且連接成巧妙的圖象。

　　開幕當日，羅傑大請客，可樂、果汁、啤酒，盡量供應，歡
迎年輕人前來，特別選了相當吵雜的熱門音樂。羅傑再度驚訝，
人們來自各方，而哈林則發現這是他一生中體力精力和創作慾望

最旺盛的時候。

　　休閒時間到比利時海邊，為朋友的衝浪板作畫，同時利用小帆船的帆布，設計穿孔的人頭雕刻作品。

哈林在日本原宿街頭以粉筆作畫吸引人們觀賞

　　一九八八年一月東京的普普商店正要開張，哈林趕去日本，與當地負責人商議，決定去與和服商與扇子製造商簽約，印上他的圖案，然後在普普商店販賣。

　　接著買了一個大貨櫃，作為東京的普普商店，哈林先在貨櫃外貌的頂端，塗上人物標誌，又在裡面畫滿圖形。遵照日本的傳統進屋脫鞋，所以設計了哈林拖鞋。東京普普商店的成功，勝過紐約的普普商店。

　　八月五日廣島舉行和平大會，過去哈林是反核分子，這一次設計了和平鴿跳舞的畫面，只用紅黑兩色，相當醒目。

　　一年過後，普普商店營業額下降，整個東京全是仿冒貨，幾乎難以辨識，主要是哈林的線條畫，太容易複製，在沒有版權觀念的地區，很難約束，連大百貨公司賣的也是假貨。最後只好關門。可是東京人喜歡哈林的東西是事實，他在街頭，以粉筆在地上作畫，總是吸引大堆人觀賞，日本仍是全亞洲最能欣賞藝術的國家。

　　東京普普商店關門後，哈林把大貨櫃送給歐洲的朋友，在荷蘭準備成立一個小型的哈林博物館。

　　一九八七年美國坎薩斯市（Kamsas）邀集了詩人、作家、畫家舉辦了一場別開生面的「河流城市的重逢」。哈林也是來賓之一，他在畫廊的人行道上，當著眾人就開始畫，群眾對他來說似乎根本就不存在。

　　次年，其中有一位作家威廉（William S. Burroughs）出版了「啟示錄」（apocalypse），與哈林合作，將書中內容完成了十張版畫插圖，威廉感到驚訝的是哈林的插畫將內文詮釋得完美無缺。圖見144頁一九八八年在佛羅里達的霍金（Hopkin）畫廊展出。

　　兩人接著合作推出另一本新書《西方的國土》，一九八九年出版，其中有一章「幽谷」，這是哈林最喜歡的章節，以蝕刻完圖見145頁

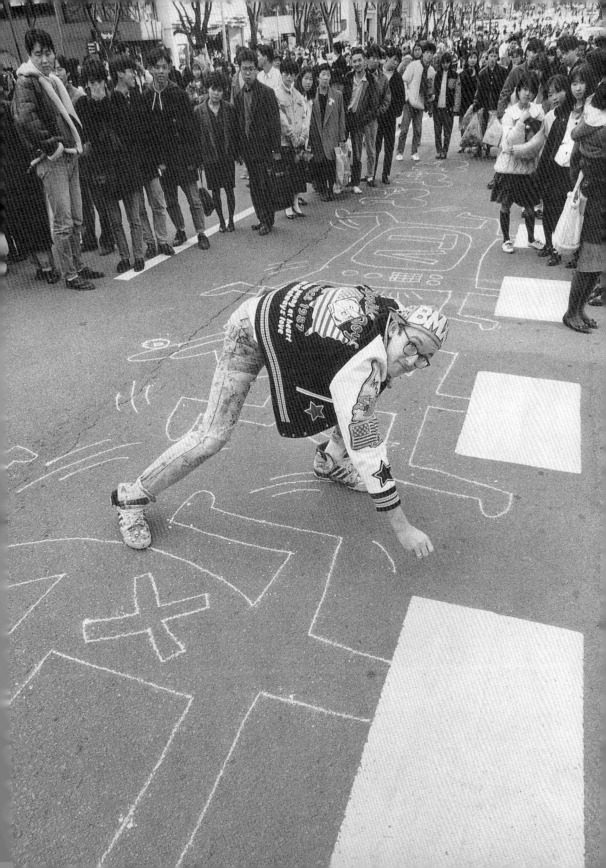

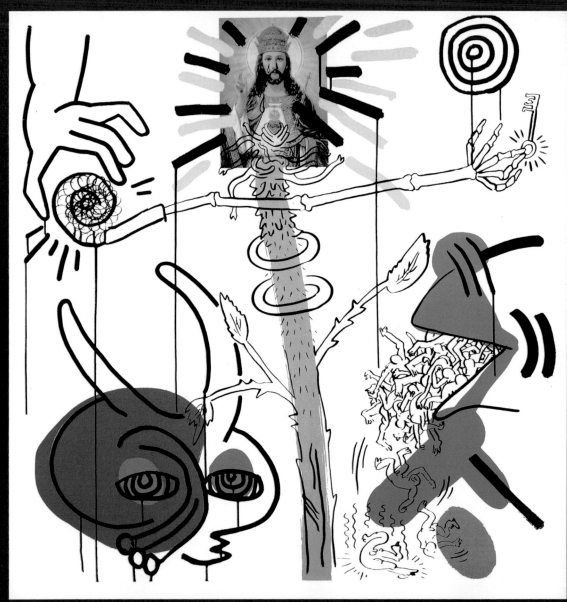

哈林為作家威廉《啟示錄》所繪插畫〈啟示錄〉 1988年 96.5×96.5cm 私人藏

哈林在佛羅里達的霍金畫廊展出　1988年

哈林為作家威廉《西方的國土》所繪插畫〈幽谷〉1989年　蝕刻版畫35.6×31.8cm　私人藏

成了十五張圖畫。

說做就做，他的高效率簡直令人難以置信。喬治（George Mulder）擁有阿姆斯特丹與紐約兩處的美術公司，多次與哈林合作共事。他就說：「別人要做八十年的事情，哈林在廿年就內完成了。」

愛滋病越來越嚴重，哈林當然想幫助這些朋友。一九八七年十月卅一日紐約舉行「為愛滋病而跑步」的捐款活動，他設計了海報，希望有更多人來參予這項義舉。

難逃愛滋病

一九八八年七月哈林發現有呼吸困難的情況，他趕緊到醫院去做肺部檢查，然後驗血，結果全部正常。因為在年初，他過去的愛人死於愛滋病，很多得到這種絕症而死亡的年輕人，哈林與他們都有性關係。他知道自己是愛滋病最易得到的人選。

幾個月後，哈林去日本準備壁畫的工作。在旅館內，讀了助理送他解悶的《丘陵上的城市》（Cities on a Hill），談到三藩市的同性戀自我檢驗，如果在身上找到紫色斑點，那就是得了愛滋病。

哈林決定隨時檢查，發現在小腿的地方有很小的紫斑。回到紐約後，紫斑仍在，而在手臂，又發現一處，再去找醫生，做切片檢查，一週後答案揭曉。再做驗血，好的細胞損壞率之快，簡直不敢想像，哈林得了愛滋病。

他跑到東河的下游堤防，痛哭一場，既然發生了，該想辦法對付。即刻服藥，一種以毒攻毒的藥丸，並非合法，仍在試驗階段。因為根本沒藥治，醫生只是說注意飲食，避免緊張與壓力，然後是等待奇蹟出現。

這時候紫斑迅速擴散，遍佈全身。哈林採取雷射治療，但消除一個斑點第二天長得更多，他不敢照鏡子。堅強的他不能放棄

哈林　**無題**　1988年
紅色、黑色墨水、紙
153.4×105.9cm
凱斯‧哈林藏

哈林為明星希爾斯設計
的紅心　1984年
（右頁上圖）

哈林為遊樂場畫上各式
圖案　1987年
（右頁下圖）

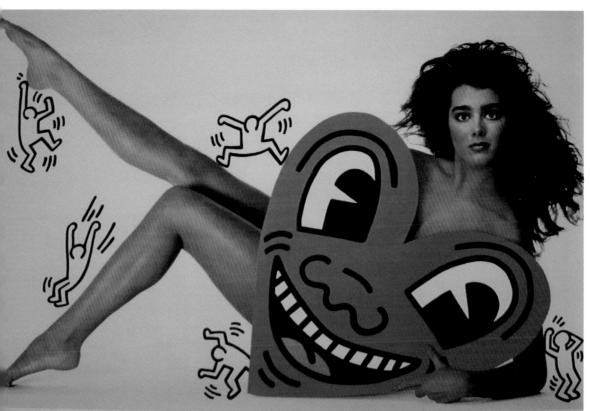

ROOKE SHIELDS BY RICHARD AVEDON AND KEITH HARING

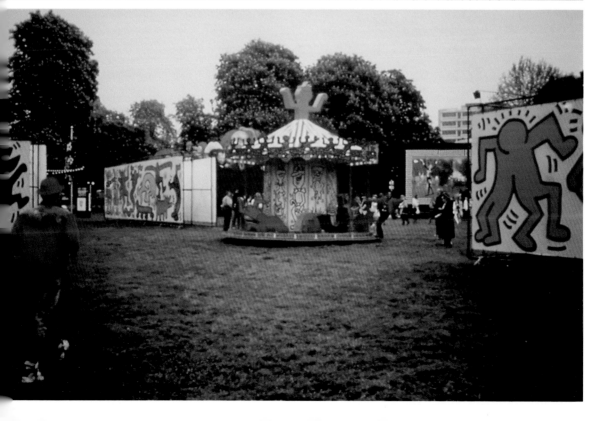

生存，不能自我中斷人生。哈林總是感謝人生，如果能夠長壽，那是額外的禮物。而聽到的都是朋友的喪生，尤其是那些更年輕的男孩。這像是尖刀插入熱血的紅心，令人悲痛。

得病後，哈林第一次覺得寂寞，他不敢再有性接觸，可是要找有智慧的人隨時可談並不容易，過去的那些朋友，大多膚淺，毫無知識，無法深談。以往的熟朋友盡量避免，因為大家都知道什麼是愛滋病。

他也希望同性戀者，能夠大方的走出陰影，不要鬼鬼祟祟，也應該享有做人的權利，決定在一九八八年十月十一日定為「擁護同性戀權利，走出黑暗日」，哈林設計了這分海報。

哈林過去找漂亮的男孩，都是為了解決性的飢渴，現在還是要找漂亮的男孩，是要相互了解與關懷。哈林這時才發現，能夠分享對別人的照顧，那是多麼奇妙的事。在他一生，過去從未發生。他帶著新朋友吉爾伯特（Gilbert Vazquez）到歐洲遊歷。

吉爾伯特是波多黎各人，生於一九七〇年七月四日，畢業於布魯克林高工，然後進昆士區的社區大學，只讀了一年。當了推銷員，兼差是舞會中的音響控制。

他們兩人一路遊歷，到過巴黎、巴塞隆納、馬德里、摩洛哥和蒙地卡羅，參觀很多美術博物館，嘗遍各地有名的餐館，夜晚涉足俱樂部。

遠在一九八六年，哈林與漢斯（Hans Mayer）簽訂了卅六件雕塑的合同，成為他的德國代理商。這時候，哈林已經是風靡歐洲，尤其是德國、荷蘭、比利時、義大利、法國。

一九八八年九月，哈林到西德，再度參加漢斯畫廊的繪畫與雕塑展，這是哈林雕塑最具規模的一次。他特別設計了兩張藝展的海報。

回到紐約，將準備東尼畫廊的年度畫展。同樣也要以新姿態展現，宣傳海報與往年不同。尤其這是診斷得了愛滋病後的特殊時刻，也是對藝術世界的不同感受。他儘量用畫布，使得顏料能夠為帆布吸收。

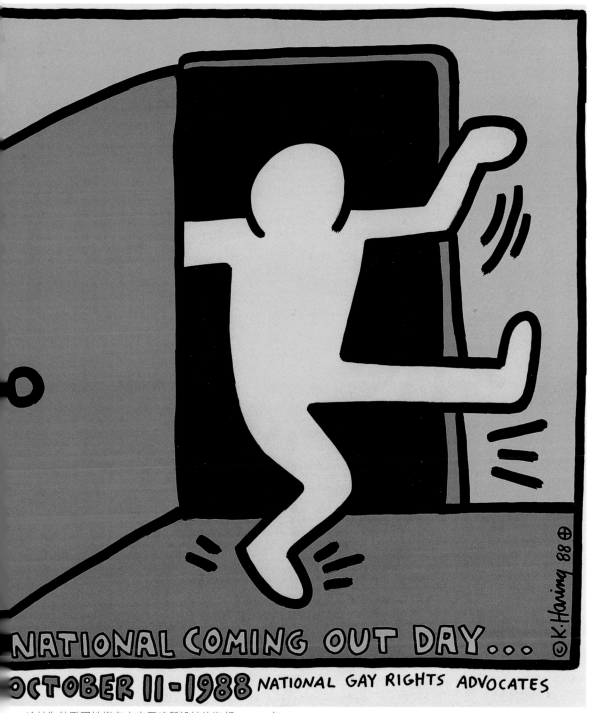

哈林為鼓勵同性戀者走出黑暗所設計的海報　1988年

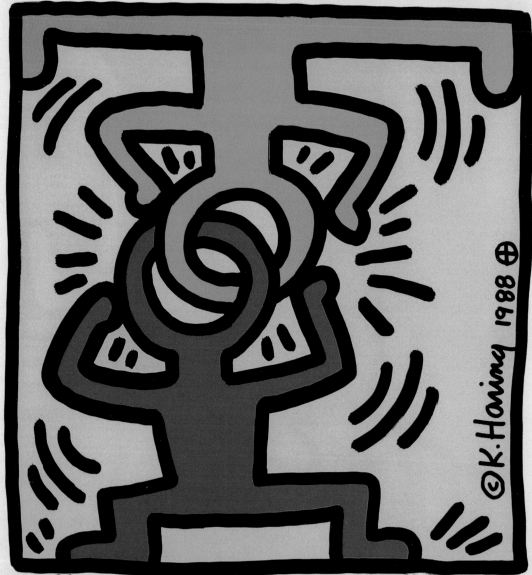

哈林在漢斯畫廊展覽海報　1988年　119×84cm

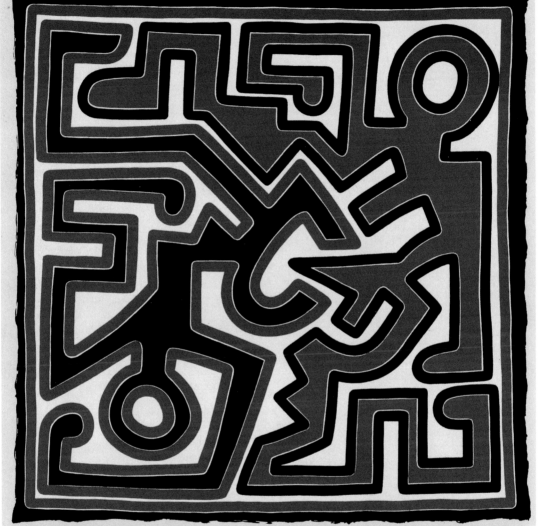

哈林在漢斯畫廊展覽海報　1988年　119×84cm

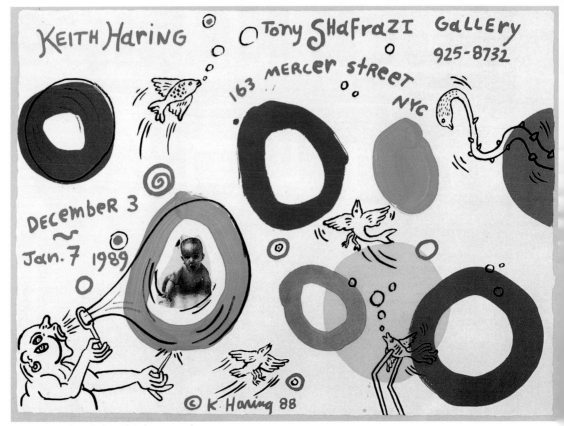

哈林在紐約東尼畫廊展覽海報　1988年

　　一九八八年東尼畫廊的展示，正是考驗哈林的適應能力，好友凋零，自己感染絕症，他要打起精神，說不定就是最後一次的公開畫展。所有的畫布出現不同的形狀，三角形、圓形、方形、長方形等。他要把最好的呈現給觀眾，顏色與圖案，從來沒有像這一次如此慎重。

　　公眾喜愛他的作品，全部賣光了，可是竟然沒有出現一篇正式的藝評或訪問。

　　哈林很在意別人的意見與看法。他是需要鼓勵與掌聲、出人頭地，此刻總算有點成就，就像畫中的獨樂人。

　　得病後，他的心老了很多，想到家人。一九八九年十月畫他母親，心情是複雜的，像是一位三頭六臂的能幹女人。

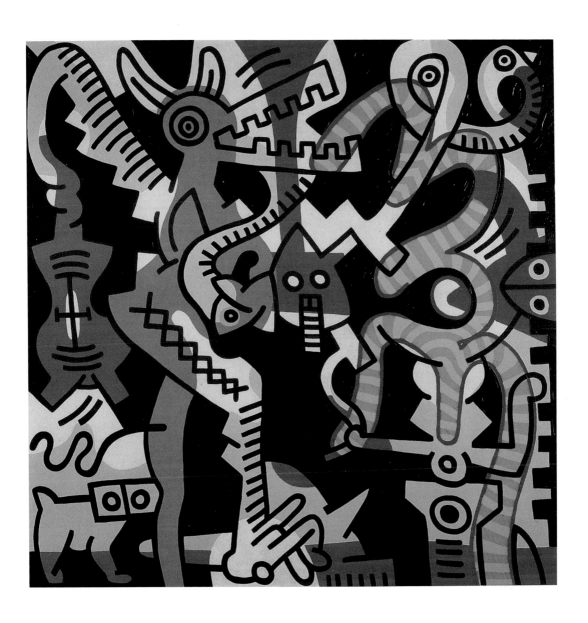

哈林　**母親**　1989年
壓克力、畫布　私人藏

　　從一九八九年邁入一九九〇年，盡管哈林在歐洲紅遍天下，而美國的博物館世界，始終不能接納這位非正統的畫家。他要奮鬥，他要與環境對抗，因為哈林的支援網路來自真正的人民。這種情形也發生在安迪‧沃荷的身上，最後美國各博物館爭購他的畫，這也促成安迪‧沃荷籌建自己的基金會與美術館。

　　歐洲藝術界為哈林下手。有的畫家認為，他的藝術居於社會群眾與種族的位置，難分的是在高級藝術與低級藝術之間，也是

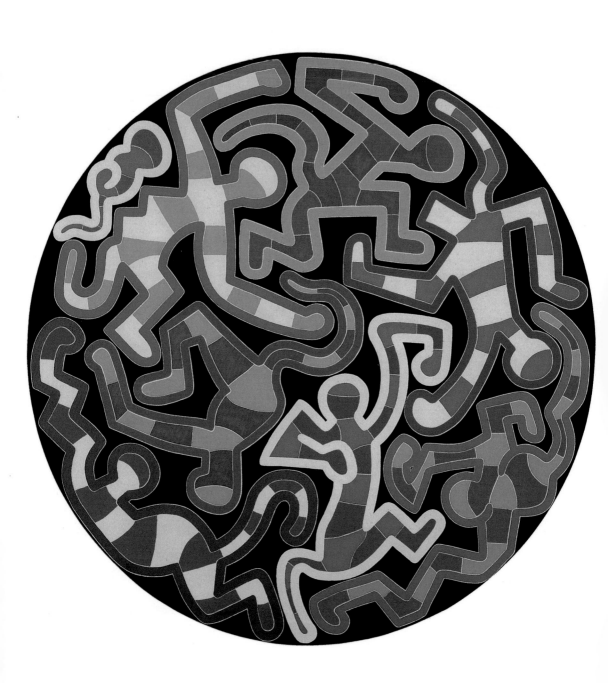

哈林　**頑皮鬼傷腦筋**　1988年　壓克力、畫布　直徑304.8cm　私人藏

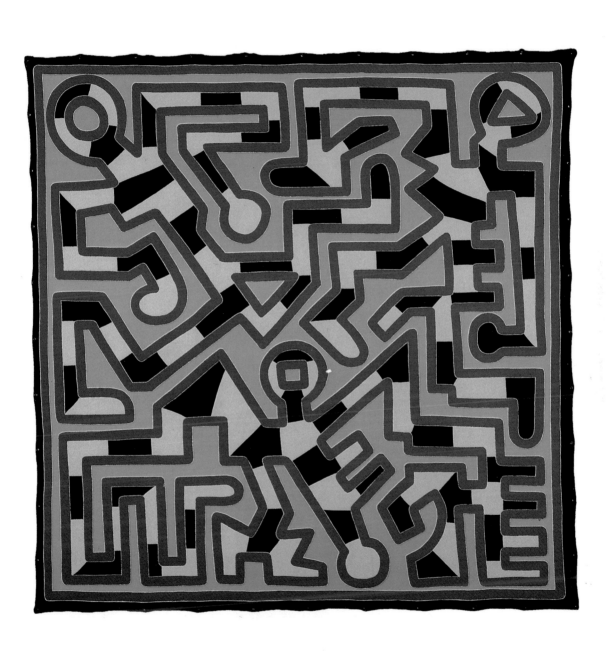

哈林　**無題**　1988年　壓克力、畫布　305.7×305.7cm　私人藏

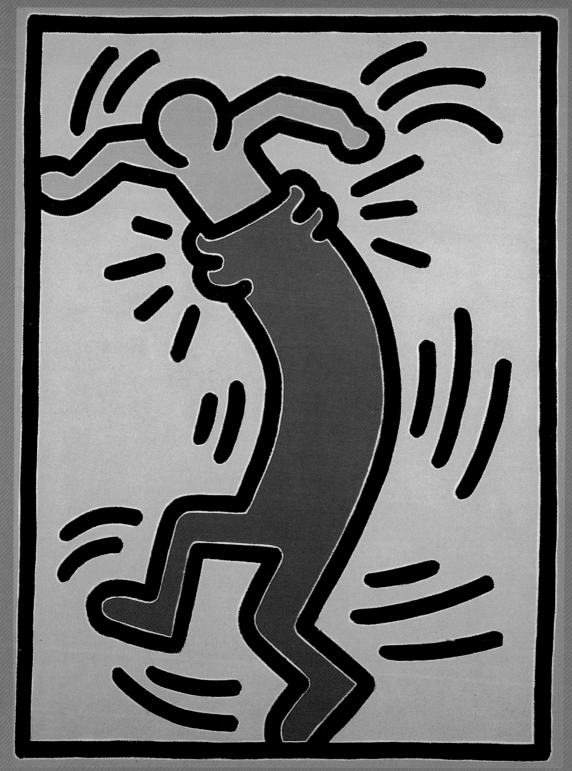

哈林　無題　1988年　壓克力、畫布　私人藏

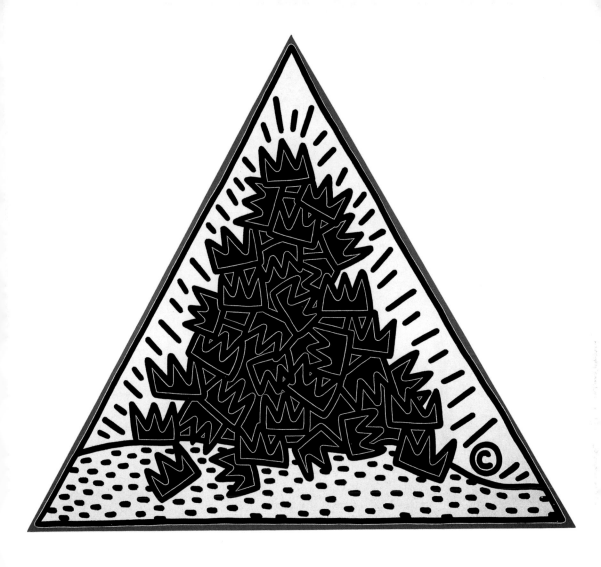

哈林　**給巴斯奇亞的冠冕**　壓克力、畫布　304.8×264cm　凱斯・哈林藏

繪畫與非繪畫的不明界限。這對許多從事藝術推廣的人是一種挑戰，對美術館的主持人與藝評家何嘗不是一項難題。

　　所剩的日子不多了，何必自尋煩惱，哈林與吉爾伯特再遊歐洲，來一次豪華的享樂，乘坐全世界最貴的飛機到巴黎，去的全是最好的旅館、飯店、俱樂部與美術館，然後再飛馬德里。在巴塞隆納，經朋友推薦，完成了第一幅的愛滋病壁畫。

　　大教堂與美術館都是行程的重點，他們參觀巴塞隆納的米羅（Miro）基金會美術館、畢卡索美術館。又去倫敦與摩洛哥，回到紐約，已經是一九八九年二月了。

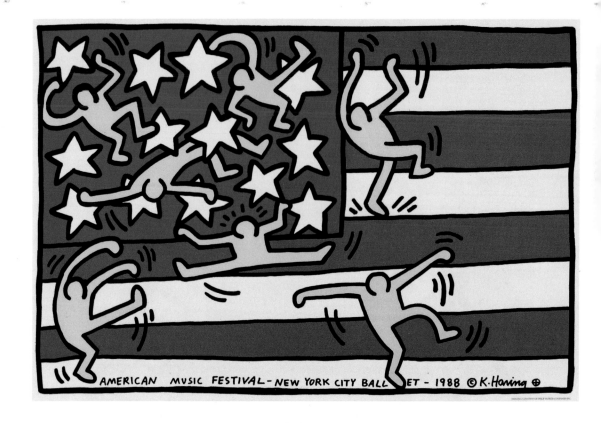

AMERICAN MUSIC FESTIVAL – NEW YORK CITY BALLET – 1988 ©K·Haring

德國公主生日的邀請卡

哈林為紐約市芭蕾舞團
設計海報　1988年
61×91.5cm

　　哈林願意為公眾服務，只要有人喜歡，他都是不計較酬勞作畫。一九八八年就有三件：紐約市芭蕾舞團慶祝四十週年的盛大公演，哈林設計了宣傳海報與汗衫。雷根總統在白宮草坪舉行復活節慶典，哈林設計了大幅壁畫。又為喬治亞州的亞特蘭大城的格蘭迪（Grady）醫院設計壁畫。這些都是免費贈送。

　　從一九八七年開始，哈林必須要有專人來負責財務，所以請了來自南非的瑪格麗特做女秘書，只要與錢有關的，似乎她都得參予，從進貨報稅，為普普商店訂購物品。哈林財產的成長率驚人，尤其傳出得病後，藝術品更是暴漲。

　　一九八九年的春天，日耳曼公國的公主格露莉亞希望哈林能為她四月十五日的生日設計邀請卡。過去他們多有來往，並且買

哈林為德國公主格露莉亞
設計生日邀請卡
1989年

了不少哈林的畫。公主想要以小唱片的形式做為邀請卡。

過去她曾經是一位搖滾歌星。因而哈林不只把小唱片加以美化，並且設計封套，兩面是不同的圖案。同時要求哈林設計當夜所有的餐具，與製造公司訂做。

哈林邀請女秘書同去德國，宴會是在城堡舉行，距離慕尼黑只有一小時。到處都有旗幟飛揚，上面的圖案全是從小唱片與餐具上複製，雖然未經畫主同意，做得還不太離譜。盛大的晚宴是哈林生平最好的一次。

回到紐約，趕去芝加哥，一項大規模的壁畫設計等待著，由芝加哥教育局與當代美術館聯合主辦，當地商人慷慨捐款，購置所需材料，壁報面積是4×8呎。哈林先把整個輪廓畫出來，整整費了一天，爾後三天是三百位高中學生塗上顏料。

芝加哥市長宣佈了「哈林週」，所有參加的學生都得到特別設計的汗衫。哈林的印刷商特別從加州趕來，製作全部的記錄，由電視台合作完成。哈林又為芝加哥的醫藥中心，設計壁畫，在大廳的入口處，兩面的牆全都漆上圖案。

一大早又趕到愛俄華市，他去一所小學，在學校的圖書館製作壁畫，校長邀集全校學生，讓哈林報告學畫的歷程，全體老師邀請這位畫家午餐。所有的餐具都是老師們由家裡帶來。當夜哈林漫步在愛俄華的河畔，看著水裡的鴨子游來游去，心裡從未如此平靜。

一九八九年六月，哈林飛往巴黎。將為氫汽球繪圖。這是慶祝法國革命二百周年紀年的一項活動，等畫好後，貼在氫汽球的外面。為了方便照相，哈林租了小飛機，由攝影師在飛機上拍照留作紀念。同時為法國兒童基金會設計投幣箱，安置在各國際機場，歡迎世界各國錢幣，共襄盛舉。

下一個計畫要去義大利的比薩（Pisa），邀請人是一對父子，他們去紐約旅行，在佛羅倫斯的郊外，擁有一片葡萄園，他們製造名貴的葡萄酒，到美國是談生意，路上遇到哈林，他們早知其大名，相見甚歡。哈林邀請參觀畫室。這位義大利酒商希望哈林

能去他的家鄉繪壁畫。

數月後，哈林得到回音，有兩項活動，都由市政府主辦，一是巨幅的永久壁畫，一是博物館的畫展。同時維也納市政府也要求給予大規模的展示。

哈林到了比薩，先見市長與文化局長，這時已經是六月底，壁畫位置是在古城中心的聖安東尼教堂，面向馬路的整面牆，而在全市各地都有哈林壁畫的廣告。當第一天工作完後，哈林被邀請與教堂內的教士共用晚餐。

壁畫製作過程中，都有音樂陪伴，義大利的年輕人圍聚四周觀看，跟著音樂起舞。每天晚上收工後，就在壁畫前開舞會。揭幕典禮的前一天，很多年輕人遠從比利時與德國來看哈林，沒有地方可住，都睡在教堂的地板上。

比薩市政府特別安裝強光，照射壁畫。歐洲各國擁來了大批的攝影記者與電視台的專訪，這是哈林生涯中相當令人感動的事。一個幾百年的歐洲大教堂，竟然會找一位出身街頭畫家的美國人來製作壁畫，簡直不可思議。

哈林坐火車到巴黎，為一位服裝設計師，也是藝術收藏家的有錢人，完成兩幅畫。接著開車到比利時，因為美國雕塑家喬治席格爾（George Segal）正在展覽。又到羅馬，參加美國盲人歌星史迪威（Stevie Wonder）的演唱會。哈林在羅馬學電腦繪圖，準備將來用。

一九八九年儘管忙碌如往常，這時候的繪畫反映了哈林的心情。有一幅是〈未完成的畫作〉（Unfinished Painting），希望未來有時間繼續畫。另一幅〈寂靜＝死亡〉（Silence=Death），畫中的人物全失去了生命的活力，甚而掩面悲哀。還有一幅是〈巴西〉（Brazil），哈林好朋友住在那裡，每年都要去訪問，現在右下角仍現空缺，可能要等下一次從巴西回來再畫。

哈林為自己家鄉也製作了一項鐵塑，全部漆成紅色，人狗相對。過去的穿心人，這一次換成空心的頭顱。

對兒童有幫助的義舉，哈林是絕不推卸，一九八九年設計了

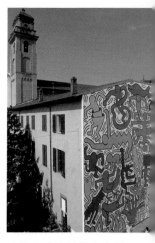

哈林完成比薩聖安東尼
教堂牆面壁畫
攝於1989年

圖見162頁

圖見163頁

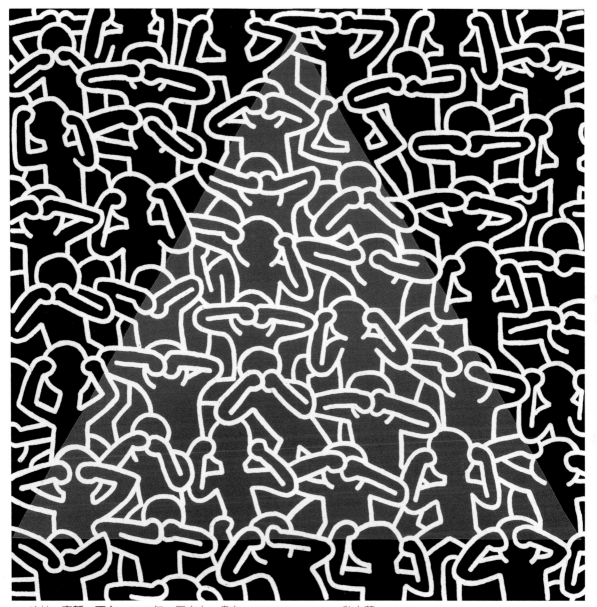

哈林　**寂靜＝死亡**　1989年　壓克力、畫布　101.6×101.6cm　私人藏

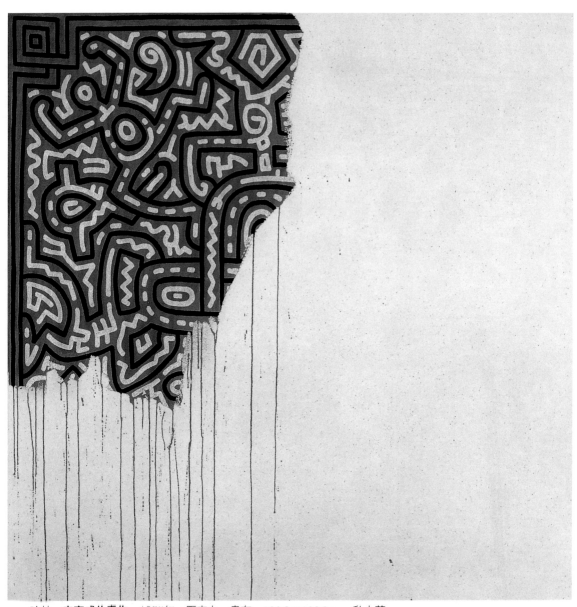

哈林 **未完成的畫作** 1989年 壓克力・畫布 100.3×100.3cm 私人藏

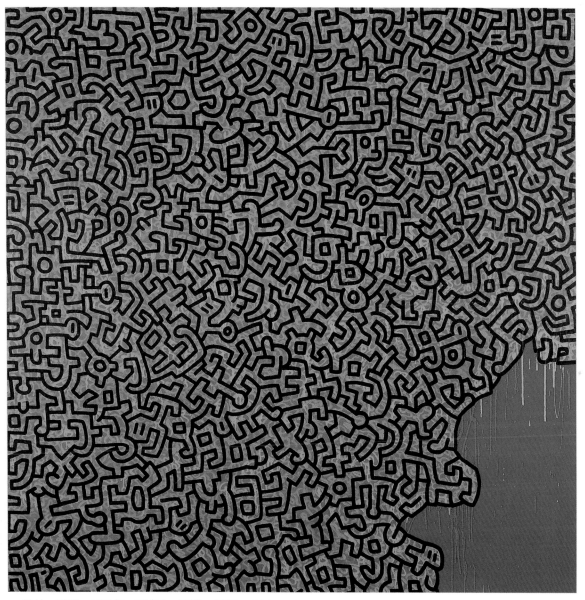

哈林　**巴西**　1989年　壓克力、亮漆、畫布　182.9×182.9cm
私人藏

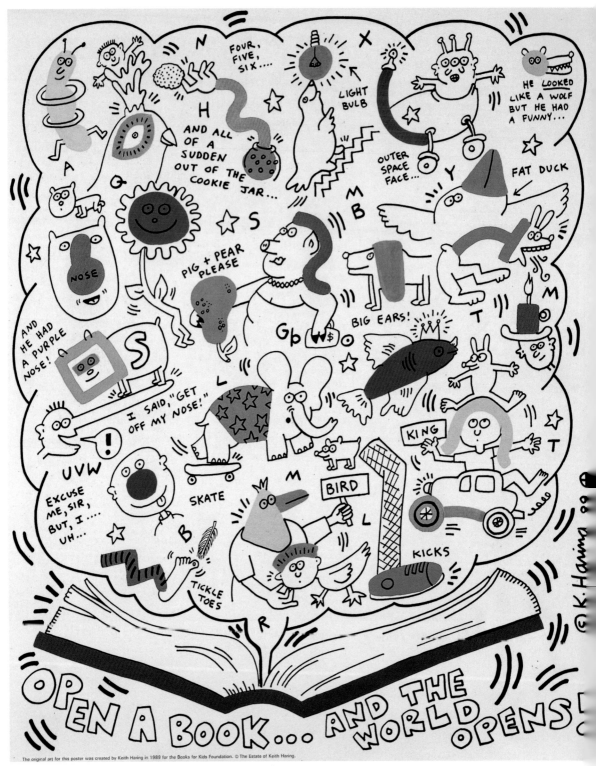

哈林設計〈打開書本就是開闊世界〉海報　1989年　59×47.1cm

哈林設計對抗愛滋病海報
1989年

〈打開書本就是開闊世界〉的海報，是為「兒童基金會」設計，讓所有的兒童知道，讀書的重要性。

摩洛哥王室的頒勛

　　一九八九年的八月，滾石（Rolling stone）雜誌訪問哈林，包括了哈林一生的故事，同時報導了吸毒與愛滋病的真情。電話與信件蜂擁而至。家鄉的父母也得到了消息。哈林特別製作海報，希望得病的人不要恐懼，繼續對抗絕症，不能忽視它。

　　十一月，哈林帶著父母第一次去歐洲。將接受摩洛哥王室頒贈的榮譽獎章。他捐獻了大幅壁畫給皇家醫院。哈林同時邀請了所有辦公室同仁一起觀禮，時間是十一月十八日，上午十一點卅分，地點是在王宮大廳。

未到摩洛哥之前，哈林帶著父母去看他的朋友，多為藝術界名人，也包括他在歐洲各國的代理商，他們正在籌畫一項十年的回顧展，預定於一九九一年正式展開全球的巡迴展，包括歐洲、中東、蘇俄與美國。

　　當哈林準備回程時，已經沒有班機，公主的私人秘書打電話來催，因為獲獎人不只哈林一人，絕對無法改期。一行六人包了一架私人客機，早上七點卅分由德國起飛，十點十分抵達目的地摩洛哥，計程車花了廿分鐘，只剩下一小時就要參加王室的頒勛典禮。兩部車載著大伙，他們是最後抵達的一群，所有的人都盯著瞧，聽到哈林的大球鞋發出的足聲。

　　獲獎人只有一位美國人，也是最年輕的，亦是唯一親吻公主面頰的凱斯·哈林。

最後一個聖誕節

　　回到美國，哈林為紐約的衛生局製作海報〈愛滋病熱線〉，張貼在各公車的候車站。接著飛往加州，為設計學院的藝術中心製作壁畫，同時也是世界衛生組織，第二屆愛滋病防範日。時間定為一九八九年十二月一日，邀請了全世界六百多位以上的藝術家提出作品參加。

　　繼續飛往亞特蘭大，哈林與一位攝影師合作，將照片剪貼配合他的動畫，在畫廊展出。接著再飛德國，為BMW汽車博物館畫車身。BMW汽車公司每年邀請一位全世界最受歡迎的畫家來做這件事。同樣，哈林也為腳踏車特殊設計的車輪繪圖。

　　回到紐約，正是十二月中旬，已近聖誕節，過去習慣整個月準備聖誕禮物。可是這一次心有餘而力不足，疲倦透頂，而壞細胞已經侵蝕所有的各部組織與系統。從得病開始，嘗試所有的可行藥物。現在他決定停止服藥。到醫院做骨髓檢驗，竟然發現另一個淋巴腺癌症，早已擴散。

哈林為紐約衛生局設計〈愛滋病熱線〉海報張貼在紐約街頭　1989年

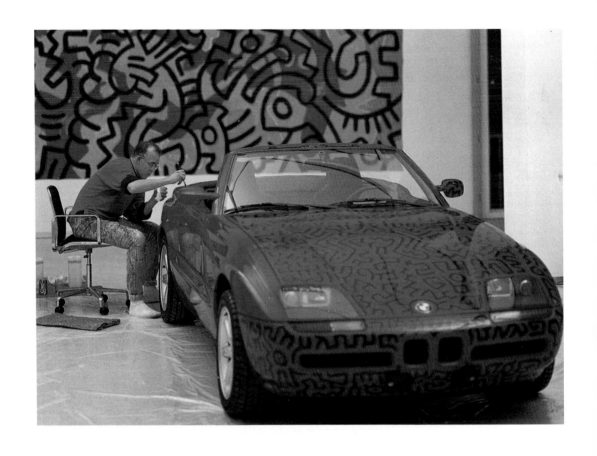

就在一個星期裡，哈林變得虛弱，不能起床，甚而中午才能外出。這時候他買了一棟新公寓，請專家設計，使得他的私人收藏品，有地方可放。而臥房的佈置，全然與巴黎的麗池（Ritz）大飯店的客房一樣。因為哈林每次去巴黎，都是住在同一家旅館。起居室比過去住的地方高雅多了。

新公寓很大，距離畫室走路可到。哈林在家的時間，越來越長，整個公司業務幾乎轉移了地方。尤其是畫室助理，大部分時間都在公寓。

一九九〇年哈林的藝術作品並不多，像這件陶瓷器，由三隻紅蜥蜴當底座，畫面上出現嬰兒、小狗、海豚、穿心人，也算是十年藝術生涯的有始有終。

另外設計了一張海報，紐約古根漢美術館舉辦兒童節目「從

哈林受邀為BMW 公司彩繪汽車車身　1989年

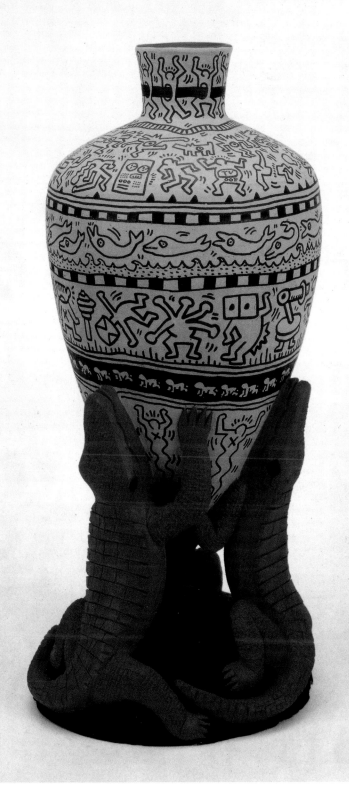

哈林 **無題** 1990年 壓克力、毛氈簽字筆、陶瓶 凱斯・哈林藏

藝術來學習」，造型簡單而有童趣。

　　一九九○年的二月初，哈林連提筆的力氣都沒有，已經不能再畫了。喉嚨好像長了瘤，想說話卻沒有聲音，這種情形已有兩個星期了。醫生既使想開藥方，他都沒法吞下去。每天電話來自世界各地，訪客不斷，醫生每天都來，護士全天照顧。

　　哈林父母與三個妹妹由家鄉趕來，都住在公寓，可憐的他，誰也不認識，幾乎就要斷氣。

　　一九九○年二月十六日，星期五，清晨四點四十分，終於離開了這個眷戀的世界。

　　三月三日，在哈林的家鄉舉行追思禮拜，火焚遺體，他的父母不願將骨灰撒到任何地方。可是哈林的公司同仁與朋友，堅持要帶到一個地方去。那是一處郊外的山坡，這時太陽正要下山，整個天空呈現鮮紅，這正是哈林最喜歡的顏色，骨灰隨著微風飄向遠方。

　　一九九○年五月四日，正是哈林的卅二歲生日。紐約市大教堂舉行了紀念的祈禱會，一千以上的來賓出席紀念會，紐約市長致詞，各行各業都有，更有無數的團體單位，參加的人數跟往年一樣，只是壽星不在了！

　　凱斯‧哈林的書寫繪畫，他所創造的奇特造形人物，在他去世後，巡迴到世界各地美術館展覽。從他的人物造形發展出來的雕刻，也成為許多大都市中的公共藝術，帶給公眾視覺上的歡樂印象。

哈林　**無題**　1987年　　　　哈林　**無題**　1988年　　　　哈林留影和他的作品

170

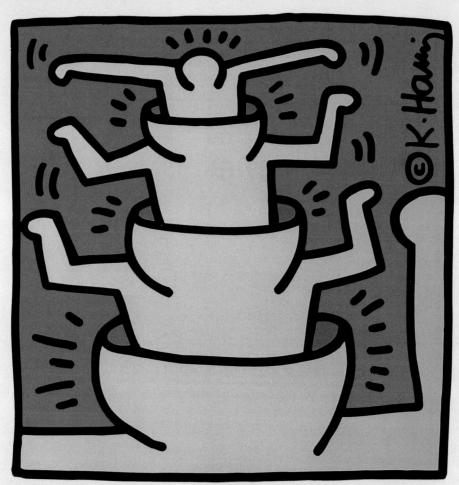

哈林為古根漢美術館設計「從藝術來學習」海報　1990年

年譜

©K·Haring 87 ⊕

哈林像

一九五八　五月四日下午十二時四十一分，凱斯‧
　　　　　哈林出生，父親為海軍，於日本服役。

一九五九　一歲。住加州。

一九六〇　二歲。父親退伍，大妹出生。

一九六一　三歲。回賓州老家。

一九六二　四歲。父親教畫卡通，二妹出生。

一九六三　五歲。聖誕節孩子們合照。

一九六四　六歲。蠟筆畫的很好。

一九六五　七歲。常去祖母家看雜誌。

一九六六　八歲。去叔叔家聽唱片。

一九六七　九歲。不喜歡運動場的活動。

一九六八　十歲。戴近視眼鏡。

一九六九　十一歲。父親指導下，拼裝大型音響。

一九七〇　十二歲。學校成績退步。三妹出生。

一九七一　十三歲。參加教會夏令營。

一九七二　十四歲。喜歡與男孩在一起。

一九七三　十五歲。吸大麻煙，留長髮。

十歲戴近視眼鏡的哈林　1968年

172

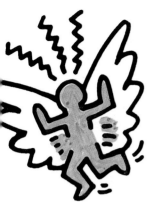

哈林　**無題**　1982年

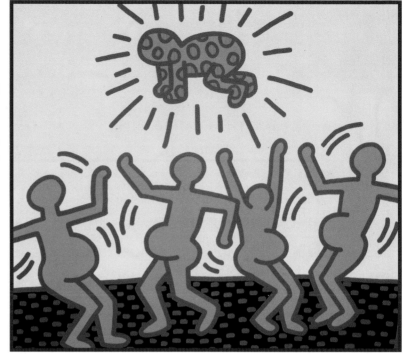

哈林　**無題**　1983年
壓克力畫紙

哈林在紐約地下鐵作畫
1984年

一九七四　十六歲。立志做個畫家。參觀大都會博物館。

一九七五　十七歲。夏天離家到紐澤西州加工。

一九七六　十八歲。六月，高中畢業。

　　　　　九月，進「專業藝術學校」。

一九七七　十九歲。四月廿九日開始寫第一篇日記。

　　　　　為打工餐廳畫整面牆，剪短頭髮。

　　　　　讀羅勃亨利的「藝術精神」一生受用不盡。

一九七八　廿歲。匹茲堡藝術中心，生平首次個展。

　　　　　九月入伍紐約視覺藝術學校，選一些基本課程。

一九七九　廿一歲。選了繪畫，雕刻，表演與媒體課程。

　　　　　繪畫內容成形：包括嬰兒、小狗、海豚、飛碟、金字塔。

一九八〇　廿二歲。九月離開紐約視覺藝術學校。

　　　　　展開地鐵塗鴉藝術工作，持續五年，成為東尼畫廊的助理。

一九八一　廿三歲。嘗試在不同的材料表面作畫，紅、黑、綠三色最常見，與十四歲的「小天使」合作繪畫，在木器和金屬品外貌繪圖。

一九八二　廿四歲。紐約市休士頓街製作15×50呎壁畫。

六月十二日紐約中央公園區核大會，設計了第一張正式海報。

第一次去歐洲，包括荷蘭德國。

十月首次年展於東尼畫廊。

哈林作畫神情　1984年

一九八三　廿五歲。第一次去日本東京「小天使」同行。

開始人體彩繪。

第二次東尼畫廊年展，開始與安迪沃荷交往。

一九八四　廿六歲。啟程去澳州墨爾本與雪梨。

五月四日盛大生日舞會，來賓三千。出版《藝術在橫越》畫冊。

去義大利的米蘭與瑞士巴塞爾與蘇黎世。

李奇特斯坦在米蘭博物館觀賞哈林製作壁畫。

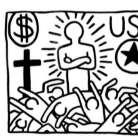

哈林站在他的繪畫前

一九八五　廿七歲。與安迪·沃荷合作為瑪丹娜新歌製作廣告。

年度雙展，繪畫展於東尼畫廊，雕塑展在李奧·卡斯杜里畫廊。

赴法國波爾多博物館有盛大展覽，隔年繼續於阿姆斯特丹博物館展出。

一九八六　廿八歲。普普商店在紐約成立。

五月四日生日舞會在「希臘神夜總會」舉行，來賓五千。

到德國於柏林圍牆製作三百五十呎壁畫。

紐約慶祝國慶，哈林與一千兒童合作繪畫。

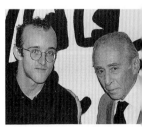

哈林與紐約著名畫廊主人李奧·卡斯杜里合影 1985年

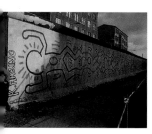

哈林一天就完成柏林圍
牆的畫作　1986年10月

哈林　無題　1989年

赴英國巴黎丹尼爾畫廊舉行畫展

一九八七　廿九歲。赴康州耶魯大學演講。
製作鋁合金面具，圖案設計非常成功。
安迪沃荷去世，四月一日於大教堂追思禮拜。
展開三個半月的歐洲之旅。

一九八八　卅歲。一月東京普普商店開張。
八月五日為廣島和平大會設計海報。
與作家威廉合作，製作版畫。
推定得了愛滋病。

一九八九　卅一歲。最後一次東尼畫廊年展。
為德國公主設計生日邀請卡。
為義大利比薩聖安東尼教堂製作戶外壁畫。
摩洛哥王室頒勛為皇家醫院捐獻大幅壁畫。

一九九○　卅二歲。二月十六日上午4:40電療，藥物均無效，終於
離世。
三月三日火焚遺體，骨灰撒在山谷中。
五月四日，紐約大教堂舉行紀念祈禱會。

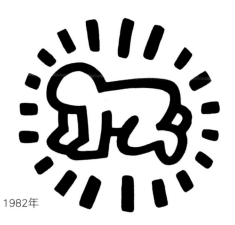

哈林　無題　1982年

國家圖書館出版品預行編目資料

凱斯哈林＝Keith Haring／李家祺撰文
初版. -- 臺北市：藝術家，2008〔民97〕
面；17×23公分.--（世界名畫家全集）

ISBN 978-986-6565-19-9（平裝）

1.哈林（Haring, Keith, 1958-1990）
2. 藝術評論　3.藝術家　4.普普藝術　5.傳記
6.美國

909.952　　　　　　　　　　　97021566

世界名畫家全集

凱斯哈林 Keith Haring

何政廣／主編　　　李家祺／撰文

發行人　何政廣
主　編　何政廣
編　輯　王庭玫、謝汝萱、沈奕伶
美　編　李怡芳
出版者　藝術家出版社
　　　　台北市重慶南路一段147號6樓
　　　　TEL：（02）2371-9692～3
　　　　FAX：（02）2331-7096
　　　　郵政劃撥：01044798 藝術家雜誌社帳戶

總經銷　時報文化出版企業股份有限公司
　　　　桃園市龜山區萬壽路二段351號
　　　　TEL：（02）2306-6842
南部區域代理　台南市西門路一段223巷10弄26號
　　　　TEL：（06）261-7268
　　　　FAX：（06）263-7698
製版印刷　欣佑彩色製版印刷股份有限公司
初　版　2008年11月
二　版　2016年3月
定　價　新臺幣480元

ISBN　978-986-6565-19-9（平裝）

法律顧問　蕭雄淋